问学馀事

陈初生书法展作品集

陈永正 题

梁伟智 主编

岭南美术出版社

中国·广州

图书在版编目（CIP）数据

问学馀事：陈初生书法展作品集 / 梁伟智主编 . ——
广州 ：岭南美术出版社，2020.12
ISBN 978-7-5362-7174-6

Ⅰ . ①问… Ⅱ . ①梁… Ⅲ . ①汉字—法书—作品集—
中国—现代 Ⅳ . ①J292.28

中国版本图书馆CIP数据核字（2020）第262837号

封面题字 :: 陈永正
主　　编 :: 梁伟智
责任编辑 :: 刘　晖
责任技编 :: 谢　芸
图片拍摄 :: 广州陈稷摄影有限公司
设　　计 :: 衍相设计之屋
版面制作 :: 吴月好
装帧监制 :: 何伟权

问学馀事 陈初生书法展作品集
WEN XUE YU SHI　CHEN CHUSHENG SHUFA ZHAN ZUOPIN JI

出版、总发行 :: 岭南美术出版社（网址 :: www.lnysw.net）
　　　　　（广州市文德北路一百七十号三楼 邮编 :: 510045）
经　销 :: 全国新华书店
印　刷 :: 广州市金骏彩色印务有限公司
版　次 :: 二〇二〇年十二月第一版
　　　　二〇二〇年十二月第一次印刷
开　本 :: 纵七八七毫米　横一〇九二毫米　八开
印　张 :: 二十五点五
字　数 :: 一百四十六千字
印　数 :: 一千册
书　号 :: ISBN 978-7-5362-7174-6
定　价 :: 二百六十元

本书出版承
广东省岭南文化艺术促进基金会大力资助

专此鸣谢！

陈初生，男，一九四六年五月生于湖南涟源。著名书法家、古文字学家。一九六四年至一九六九年就读于武汉大学中文系，从刘赜、夏渌教授入门习文字学。一九七〇年至一九七八年，任教于华南师范大学附属中学。一九七八年就读于中山大学中文系古文字学研究专业，师从容庚、商承祚教授，一九八一年获文学硕士学位，同年入暨南大学任教，先后在中文系、语文中心、艺术中心从事古代汉语、说文解字研究、古文字学、大学语文、书法等多门课程的教学。

一九八六年破格评为副教授，一九九二年评为教授；先后担任中文系古汉语教研室主任、语文中心主任；一九九二年创建暨南大学艺术中心，担任主任，并任书法硕士研究生导师。一九九二年被评为享受国务院特殊津贴专家。曾任广东省书法家协会副主席、中国书法家协会教育委员会副主任、中国文字学会理事，是中国古文字学会会员、中国训诂学会会员、中国文物学会会员、广东省书法家协会顾问、广州诗社社员、广州艺术博物院特聘研究员、广州书画专修学院兼职教授。

主要著作有《商周古文字读本》（合作）《中山王器铭文集联》（合作）及《金文常用字典》《陈初生书法选》《陈初生书法集》《陈初生书法作品集》《陈初生临石鼓文》《三馀斋诗词联语》《三馀斋琴铭》《梦里家山——陈初生书法艺术回乡展作品集》等，还有文字学、音韵学、训诂学、书法学论文多篇。手抄整理出版岭南古琴文献清代何斌襄《琴学汇成》。《金文常用字典》获中国社会科学院青年语言学家奖、中国新闻出版署首届辞书奖。金文八条屏《正气歌》获广东省鲁迅文艺奖书法奖。二〇〇二年被中国书法家协会授予德艺双馨会员称号。曾任中国书法家协会兰亭奖教育奖评委、全国第九届书法篆刻作品展监审委员会副主任。作品多次参加全国性、国际性大展，被多家博物馆、艺术馆及中外藏家收藏。为多处风景名胜题书刻石，二〇一二年为北京首都人民大会堂全国人大常委会会议厅『人民万岁鼎』书写铭文。是一位学者型书家，精鉴别，富收藏，喜音律。二〇〇七年五月被聘为广东省人民政府文史研究馆馆员，二〇〇八年为广东省人民政府文史研究馆书法院首任院长。

前　言

二〇一九年是中华人民共和国成立七十周年。七十载光辉历程波澜壮阔，中华民族迎来了从站起来、富起来到强起来的伟大飞跃。伴随改革开放的伟大历史实践，文化工作者队伍中涌现出一大批承续中华文脉、恪守艺术理想的艺术家，他们凭借辛勤的耕耘、优秀的作品和良好的品格，成为推动中华文化艺术繁荣发展的重要力量。广东省人民政府文史研究馆遵循『敬老崇文、存史资政』的宗旨，汇聚众多有『德、才、望』的文化名人，积极开展编志、著书、文史研究和书画创作，在开展统战联谊和文化建设等方面都做出了积极的贡献。陈初生先生就是他们当中一位有特色的优秀代表。

陈初生先生，一九四六年生于湖南涟源，著名书法家、古文字学家，暨南大学教授，广东省人民政府文史研究馆馆员。早年师从容庚、商承祚教授，长期在暨南大学中文系、语文中心和艺术中心从事教学与研究工作。曾任广东省书法家协会副主席、中国书法家协会教育委员会副主任、中国文字学会理事、中国古文字学会会员、中国训诂学会会员、中国文物学会会员等职，享受国务院特殊津贴专家。其著作和书法作品多次获全国大奖，并为多所国家机构收藏。二〇一二年应邀为人民大会堂『人民万岁鼎』书写铭文。陈初生先生在长期的教学研究和书艺实践中，始终植根传统基础，坚持守正创新。他沉潜传统，深耕不辍，砥砺琢磨，精益求精，以对历史、对时代负责的精神，创作出版了具有影响力的《金文常用字典》《商周古文字读本》（合作）及多篇涵盖古文字学、音韵学、训诂学、校勘学、语法学等多门学科的学术论文；他深入挖掘和提炼传统书法中的艺术精粹，弘扬创新中华美学精神，古为今用、博采众长、兼收并蓄，推陈出新，创作了大量优秀书法作品；他以花甲之年拜著名古琴家、广东省文史馆馆员谢导秀先生为师，站在文化的高度，把古韵与书法艺术结合起来，创作出集诗、书、镌刻于一体的琴铭佳作，让传统古琴焕发出古老而弥新的魅力。

这次由广东省人民政府文史研究馆主办的『问学馀事——陈初生书法作品展』展

出的近百幅书法与琴铭作品，以及同时出版的《三馀斋丛稿》，是陈初生先生长期从事文化研究与艺术创作的缩影。他以其独特的艺术形式和艺术语言，为我们展现了一批有爱国情怀、有时代精神、文化品德高尚、艺术内涵深邃的文化精品，彰显了陈初生先生作为中华传统优秀文化的忠实守望者，对文化艺术事业的不懈追求。

当前，全党上下正在积极开展『不忘初心、牢记使命』主题教育，我们要以习近平新时代中国特色社会主义思想为指引，深入学习贯彻习近平总书记关于文艺工作的重要论述，勇于回答时代课题，聆听时代声音，自觉追求创作与修身共进，把艺术追求融入祖国改革发展的伟大事业之中，投身于中华民族伟大复兴中国梦的伟大实践，自觉承担时代赋予的责任与使命。我们祝愿陈初生先生『老骥伏枥，志在千里』，与广大的文化工作者一起，贴近实际、贴近生活、贴近人民，抒发家国情怀，讴歌时代精神，服务人民群众，永葆艺术青春，展现高远宏阔的艺术境界，努力书写新时代文艺发展的绚丽华章。

广东省人民政府文史研究馆

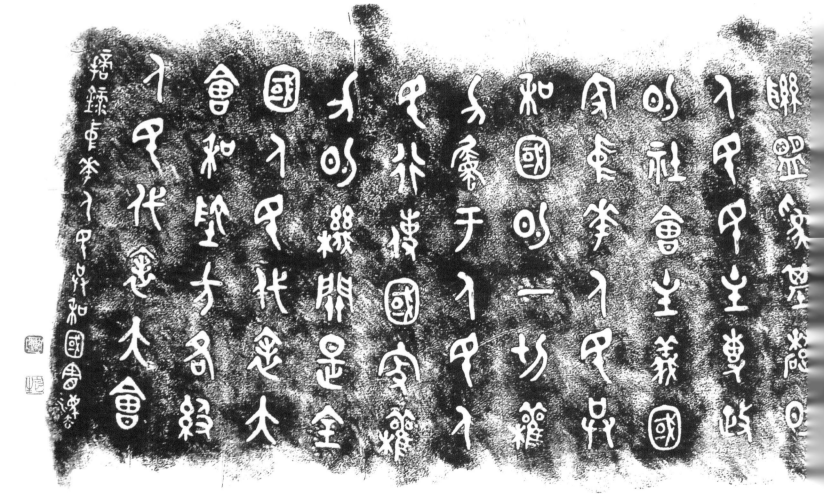

目 录

图
版

江山如此多嬌

盡舜堯遊魚戲

丁酉秋湘中陳初生篆

集毛泽东主席词句联·篆书·136.5cm×33cm×2

毛泽东主席《沁园春·长沙》词四条屏·

秦隶·234cm×52.5cm×4

独立寒秋，湘江北去，橘子洲头。看万山红遍，层林尽染，漫江碧透，百舸争流。鹰击长空，鱼翔浅底，万类霜天竞自由。怅寥廓，问苍茫大地，谁主沉浮。携来百侣曾游。忆往昔峥嵘岁月稠。恰同学少年，风华正茂，书生意气，挥斥方遒。指点江山，激扬文字，粪土当年万户侯。曾记否，到中流击水，浪遏飞舟。

毛泽东主席《沁园春·长沙》词意境起遒劲音韵铿锵伟人胸怀于新甲辰见乙丑湘中陈初生

赣南游击历艰辛饱见神州蜉蝣寝气情寄青松挺且直将军本色显诗人

此余一九九五年为纪念陈毅元帅所作之元帅戎马军中

坚苦卓绝外主战线北晚含云而对群丑扶眉剑指所作诗章赡足人口诚我中华须天之心乎伟大人物昭示国威宏扬志业须支如斯楨栋挺石主材二零一五年元月陈动生书旧作

四

願乘風破萬里浪

甘面壁讀十年書

孫中山先生聯

丙申之春 湘中陳初生篆

孫中山先生聯 · 篆書 · 137cm×34cm×2

不臨深谿不知地之厚不

涉文翰不識智之源然則

質重吳華非括羽不美性

不辨慧非積學不成

古之明君多重文翰深知國治之道非特武威唐太宗帝範第十二所論足以見之 一九九七年歲次丁丑湘中陳初生并識

唐太宗帝範句 · 秦隸 · 148cm×78cm

范仲淹《岳阳楼记》·行书·182cm×70.5cm

庆历四年春，滕子京谪守巴陵郡。越明年，政通人和，百废具兴，乃重修岳阳楼，增其旧制，刻唐贤今人诗赋于其上。属予作文以记之。

予观夫巴陵胜状，在洞庭一湖。衔远山，吞长江，浩浩汤汤，横无际涯；朝晖夕阴，气象万千。此则岳阳楼之大观也，前人之述备矣。然则北通巫峡，南极潇湘，迁客骚人，多会于此，览物之情，得无异乎？

若夫淫雨霏霏，连月不开，阴风怒号，浊浪排空；日星隐曜，山岳潜形；商旅不行，樯倾楫摧；薄暮冥冥，虎啸猿啼。登斯楼也，则有去国怀乡，忧谗畏讥，满目萧然，感极而悲者矣。

至若春和景明，波澜不惊，上下天光，一碧万顷；沙鸥翔集，锦鳞游泳；岸芷汀兰，郁郁青青。而或长烟一空，皓月千里，浮光跃金，静影沉璧，渔歌互答，此乐何极！登斯楼也，则有心旷神怡，宠辱偕忘，把酒临风，其喜洋洋者矣。

嗟夫！予尝求古仁人之心，或异二者之为，何哉？不以物喜，不以己悲；居庙堂之高则忧其民；处江湖之远则忧其君。是进亦忧，退亦忧。然则何时而乐耶？其必曰"先天下之忧而忧，后天下之乐而乐"欤。噫！微斯人，吾谁与归？

岳阳楼为吾湘名胜，与湖北黄鹤楼、江西滕王阁目为我国三大名楼，而范文正公一篇岳阳楼记更使岳阳一楼名满天下。予幼读其记即心向往之，然至今未为未一登，不能无憾，乃一书之。己亥春湘中陈初生于羊城。

東方欲曉，莫道君行早。踏遍青山人未老，風景這邊獨好。

會昌城外高峰，顛連直接東溟。戰士指看南粵，更加鬱鬱蔥蔥。

毛澤東主席詞清平樂會昌
公元二零一九年歲次己亥
湘中陳初生篆於廣東省文史館

毛泽东主席词《清平乐·会昌》·篆书·124cm×247cm

人主之居也如
日月之明也天
下也所同侧目
而视侧耳而听
延颈举踵而望
是故兆薄薄夥
以明德兆寧静
以致遠兆寬
夥以兼覆兆
慈厚夥以惠眾
兆平正夥以判
斷

淮南子主術訓

習近平同志之江新語做人做事
要力戒浮躁等文中用此典

公元二零一九年五月 湘中陳祝生

淮南子主术训句·秦隶·124cm×246cm

中森桂数慈

真其萧疆

俞樾赠无碍尚金友篆佛经集联

丙申之夏湘中陈初生篆

俞樾佛经集联·篆书·139cm×34cm×2

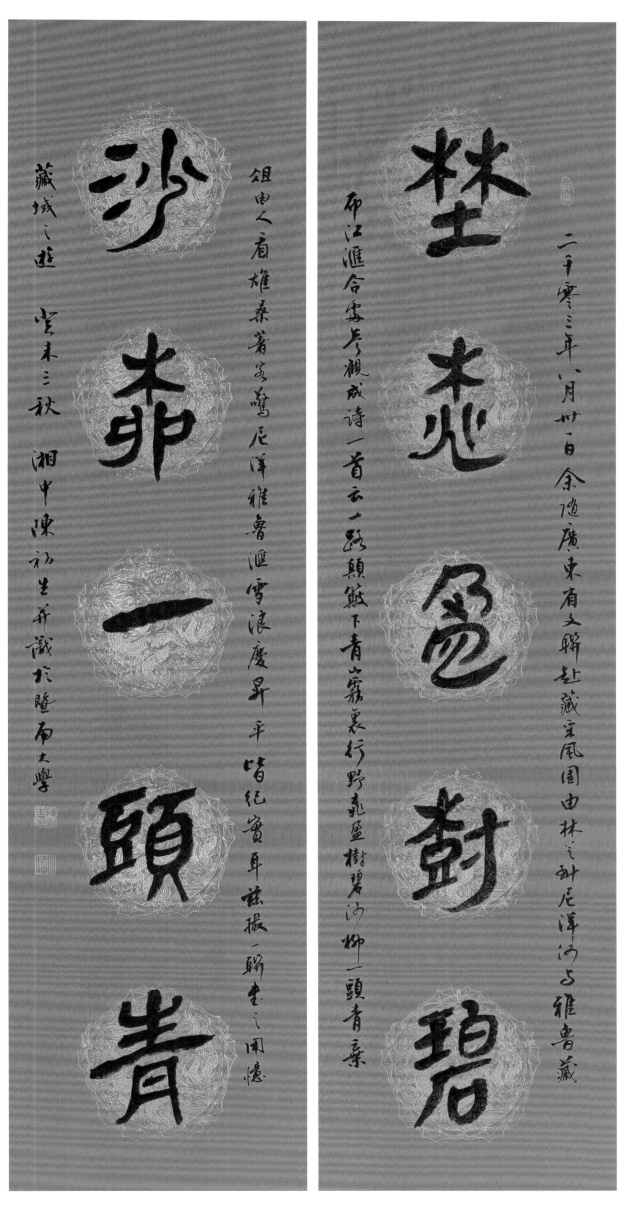

自作五言联·秦隶·136cm×34cm×2

沧海日　赤城霞　峨眉雪　巫峡云　洞庭月　彭蠡烟　潇湘雨　广陵涛　庐山瀑布　合宇宙奇观　绘吾斋壁

少陵诗　摩诘画　左传文　马迁史　薛涛笺　右军帖　南华经　相如赋　收古今绝艺　置我山窗

邓石如题碧山书屋联·篆书·278.5cm×50cm×2

先之曰博愛陳之曰德義示之曰好惡不肅而
成不嚴而治翰中惟靜威儀抑抑督郵踞職不出
府門政約令行強不暴寡知不詭愚屬縣超敏
糠對會之事微外來庭

西狹頌句以古雜書之乙丑陳初生

西狹頌句·秦隸·233cm×52.5cm

马域英封是谁使重瞳破敌君不见铭盂书鼎辈多豪杰承趾钢

标勋绩壮燕然勒石义名烈忠都与神曹化兴基肝肠裂更捶作

地维新填海志经难减挽芳日净洗神州腥血两眼莫悲团圆上玉身直

稀毁龙穴把教神大寿共擔承七番决

一九三一年九月十八日日寇发动侵华战争东北大学组织抗日义勇军刘永济教授时任教该校应中文系学生苗力农之请撰写东北大学校日义勇军军歌歌词俊基表于天津大公报张在军所著苦难与辉煌记之戊戌春湘中陈初生

刘永济满江红词·行书·249cm×62cm

大戰既作應武漢大學之聘棲止嘉州國丁艱難之運人存憂患之心唯有沈浸陳篇以遣纏懷而銷暇日爰取舊著重為審篡稍稍勘則扥其中訓詁以補其本意旨則閱其要蔚之恩管窺之陋不敢自云有書然補闕正偽發幽起滯庶用力勤勤六或不菜之得以

張東軍先生著書難以輝煌一垂四引

高亨教授一九四○年老子正詁序二○一八年陳初生錄

高亨老子正詁序·行书·154m×55cm

酒灑香人夢難尋淡情謝客池塘生綠艸

雲懸月正圓長空萬里漢家宮闕動高槐

杭人邵銳字著生齋號澹盦畫室藏東館畢業於北京通才學校歷任黑龍江省財政廳秘書北平故宮博物院古物館科長著有宣爐集初詞楹帖等其文邵章字伯絅一字伯嚶雅偉盦又署崇伯舊史館志結二十六年進士

函日書業於政法文字善書法興著名學書卻懋彥石本家星列著生二主自名門奏七錄真集毛清水江紅姜夔揚州慢甚

道清市東魏子政生虐子宰豪懌官春汪之量憶王孫詞聯一則公元二零一六年歲次戊戌湘中陳初生并識

邵锐集宋词联·秦隶·178cm×23.5cm×2

孙常叙教授集联·甲骨文·178cm×46cm×2

孫常叙先生連小吉林師範大學教授語言文字學家兼書法家一九七九年廣州古文字學研討會期間曾賜贈法書一幀先生嘗集甲骨文為聯慧黠結集出版大錄之

王為大翼乘天知鵬飛九萬　因材施教得弟子三千　甲午陳初生並識

彤天迤日碧岩瀚建雲

中華人民共和國成立六十周年書此為頌

公元二千零九年陳初生於廣東省文史館

祖国颂·篆书·138cm×69cm

国于南山之下，宜若起居饮食与山接也。四方之山，莫高于终南；而都邑之丽山者，莫近于扶风。以至近求最高，其势必得。而太守之居，未尝知有山焉。虽非事之所以损益，而物理有不当然者，此凌虚之所为筑也。

方其未筑也，太守陈公杖履逍遥于其下，见山之出于林木之上者，累累如人之旅行于墙外而见其髻也。曰：是必有异。使工凿其前为方池，以其土筑台，高出于屋之檐而止。然后人之至于其上者，恍然不知台之高，而以为山之踊跃奋迅而出也。公曰：是宜名凌虚。以告其从事苏轼，而求文以为记。

轼复于公曰：物之废兴成毁，不可得而知也。昔者荒草野田，霜露之所蒙翳，狐虺之所窜伏。方是时，岂知有凌虚台耶？废兴成毁，相寻于无穷，则台之复为荒草野田，皆不可知也。尝试与公登台而望，其东则秦穆之祈年、橐泉也，其南则汉武之长杨、五柞，而其北则隋之仁寿、唐之九成也。计其一时之盛，宏杰诡丽，坚固而不可动者，岂特百倍于台而已哉！然而数世之后，欲求其仿佛，而破瓦颓垣，无复存者，既已化为禾黍荆棘丘墟陇亩矣，而况于此台欤！夫台犹不足恃以长久，而况于人事之得丧，忽往而忽来者欤！而或者欲以夸世而自足，则过矣。盖世有足恃者，而不在乎台之存亡也。既以言于公，退而为之记。

录东坡超然台记　直编兴成辰秋满澜湖沈戌候欣欢喜乐为乐之有趣于抑小心　陈福生诚

苏东坡超然台记·行书·96cm×44cm

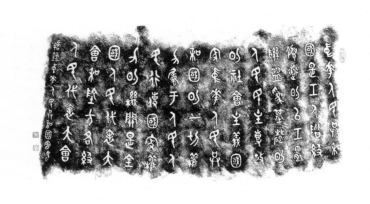

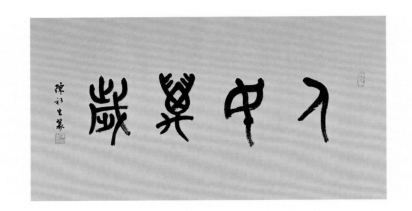

全国人大常委会会议厅

人民万岁鼎简介

人民万岁鼎由青铜铸成,总重量为一百
三吨,寓意我国十三亿人口,最具为国。

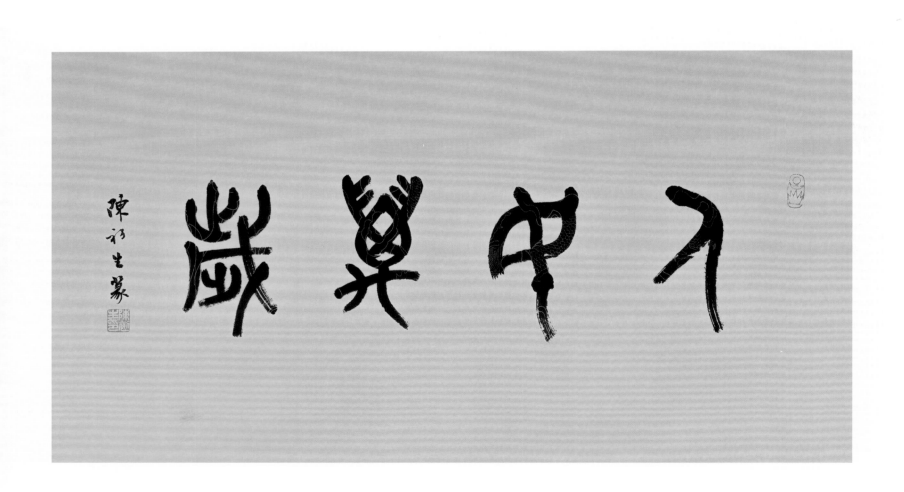

人民普遍可直接行使人民代表回
家国之大事记载我国为隆庆回
期后母亲戊鼎是最大铜器代
同尾甲庚记行就颂之多方兴代
讨西周金最有大康名诸宣治国
迈是最海之是稿雅毛之庸绿国
为我国中尊铭秉铭绿雅谣谣杨
巧秉隆八阶之多闻山川鸿文摛
巧秦隆天名钱铜传古西清
吉说中国秦清天名钱铜传古西清
民亲辞铜历器得最后最喜
权力属人民政革开放信国
最人民高展义强华国之新国
民我对强潜远人大最重法
昭宣令九五表铭记国魂我生
六六达举世定命革命魂文
我得名作传我亲发遗三代宁
意循半世所题未属广尊枝
传能笔作展得我乎更方巨
龙凤宝作长黄子孙东国钧回
鼎龟传大迟神州小周恩年春

中华铸鼎最由去早叙周大宗稿回
须同上吉记宗我鼎美为隆庆回
庙后母亲戊鼎是最大铜器代

国鼎歌

二零一二年岁次壬辰之春为
人民大会堂全国人大会堂
谨赠人民大会堂广秦黄子
敬以纪念

二零一五年岁次乙未
广州陈永正重书于
湘中陈永正重书于

陈和生题目人民大会堂
绿钟山人民高秦堂简介

人民为我戴戴陈设於全国人大会
堂绿钟有九十五个金文。中华人民共
和国是工人阶级领导的以工农联盟
为基础的人民民主专政的社会主义
国家。由中华人民共和国家权力的机
属於人民。人民行使国家权力的一切权力
人民代表大会和地方各级
人民代表大会。由广东省文史研究馆绿钟
国宪法。由广东省文史研究馆绿钟
人民代表大会设於全国人大会
会宝议厅前厅。由广州陈永正书铜
艺术铸艺志底铸造。

福刻五十六条绞龙纹的社祥图案象征
和国是九十五个金文。中华人民共
陛铸铜五十六条绞龙纹的社祥图案象征
有装饰现范若神龙的长势形象尾
雕刻五十六条绞龙纹的社祥图案表现
远为里鼎是强排双雕故面铜器是之
曲伏和山形象徵祖国大地河山镇
闻的一切权力属於人民。最鼎周回

人民萬歲鼎簡介

人民萬歲鼎由青銅鑄成,總重量為一百
三噸,寓意我國十三億人口;鼎身為圓
形,基座為方形,體現中國傳統的天
圓地方理念;鼎總高度為一九五四毫米,
寓意一九五四年召開第一屆全國人民代
表大會第一次會議;鼎上方正中鑄
人民萬歲印章,昭示中華人民共和
國的一切權力屬於人民;鼎身雕刻波
曲紋和山形紋,象徵祖國大好河山綿
延萬里;鼎足雕刻浮雕獸面圖案,且上
有廊棱,體現莊嚴神聖的氣勢;鼎座
雕刻五十六條蛟龍紋的吉祥圖案,祝

壁鑄有九十五個金文「中華人民共和國是工人階級領導的、以工農聯盟為基礎的人民民主專政的社會主義國家」中華人民共和國的一切權力屬於人民。人民行使國家權力的機關是全國人民代表大會和地方各級人民代表大會。摘錄中華人民共和國憲法。由廣東省文史研究館書法院院長陳初生題寫。

人民萬歲鼎陳設於全國人大常委會會議廳前廳，由廣州顏鳴青銅藝術製造廠鑄造。

陳初生錄自人民大會堂編印的《人民萬歲鼎簡介》

國鼎歌

中華鑄鼎由來早，殷周大宗稱國寶。國之大事祀與戎，鼎鬲為陸沈社廟。后母方鼎戌興辛，蘇二威名數婦好。毛甲盤，記行跡，頌功多方興伐討。西周名鼎有大盂，康王誥宣治國道。克鼎海上足稱雄，毛公層鼎輝臺島。戰國中山餘烈承，銘辭儒雅詩精巧。秦隆以降不多聞，山川保出稱吉兆。宋清天子嗜金銅，博古西清作稽考。中國新圖氣象新最高，權力屬人民。改革開放隆國勢，飛船對接潛龍舞。人大殿堂安國家憲去

昭宣命……十五長銘言……

六六逢盛世，受命蔚為國鼎文。
我得名師傳我藝，直追三代古
意循。半世研磨未虛度，薄技
終能鷹此辰，偉哉乎！東方巨
鼎巍巍，傳之遠，神舟永固萬年春。
龍騰霄漢，炎黃子孫東國鈞國
議廳人民萬歲鼎表字銘文長
歌以紀之

二零一二年歲次壬辰受命為
人民大會堂全國人大常委會會

二零一五年歲次乙未
湘中陳初生重書於
廣州暨南大學

陈初生书小字十七品长卷 · 35cm×786cm

戊戌孟夏吉旦
張桂光拜題

晶 十 卜 字

臨鍾繇書　陳初生

宣示表

尚書宣示孫權所求詔令所以博示逮于
卿佐必冀良方出於阿是芝蕘之言可擇郎廟
況蘇始以蹤賤得為前恩横所斯盼公私見異愛同
骨肉殊遇厚寵以至今日再世榮名同國休感敢
不自量竊致愚慮仍日達晨坐以待旦退思鄙淺
聖意所棄則又割意不敢獻聞深念天下令為已
平權之委質外震神武度其拳拳無有二計高尚
自疏況未見信令推款誠欲求見信實懷不自信
之心亦宜待之以信而當謢其未自信也其所求者
不可不許。許之而反不必可興求之而不許勢必自絕許
而不與其曲在已里語曰何以罰與以奪何以怒許不
不與思省所示報權疏曲折得宜、神聖之慮非今
臣下所能有增益昔與文若奉事先帝事有殼
者有似於此粗表二事以為今者事勢尚當有所
依違顒君恩省若以在所慮可不須復良直節度
唯君恐不可采故不自拜表

還示表

繇白昨疏還示知憂虞復深遂積疾苦何徊
爾耶盖張樂於洞庭之野鳥值而高翔魚聞而
深潛堂絲簧之響雲英之奏非耶此所愛有
珠所樂迺異君能審己而恕物則常無所結滯
矣鍾繇白

賀捷表

臣繇言戎路兼行履險冒寒臣以無任不獲
宦從今行懸情無有寧舍即日長史遠克
宣示令命知征南將軍運田單之奇廬憤
怒之眾與徐晃同勢并力撲討表裏俱進
應時剋捷賊帥關羽已被矢刃傳方
反覆胡休背息天道禍淫不終厭命奉聞
嘉憙喜不自勝望路欣踊逸豫臣不勝
欣慶謹拜表因便宜上聞臣繇誠惶誠恐
頓首頓首死罪死罪
建安廿四年閏月九日南蕃東武亭侯臣繇上

薦季直表

臣繇言臣自遭遇先帝忝列腹心爰自建

安之初王師破賊關東時年荒穀貴郡縣殘

毀三軍餽饟朝不及夕先帝神略奇計委任

得人深入窮谷民獻米豆道路不絕遂使

强敵喪膽我眾作氣旬月之間廓清蟻聚當

時實用故山陽太守關內侯季直之策訖期

成事不差豪髮先帝賞以封爵授以劇郡令

直罷任旅食許下素為廉吏衣食不充愚

欲望聖德錄其舊勳矜其老困復俾一州俾

圖報効盡力氣尚壯必能夙夜保養人民臣

受國家異恩不敢雷同見事不言干犯宸嚴

臣繇皇恐頓首謹言

黃初二年八月日司徒東武亭侯臣鍾繇表

墓田丙舍帖　　王羲之臨本

墓田丙舍欲使一孫於城西一孫於都尉府

此縣家之嫡正之良者也兄弟共哀異之哀

懷傷切都尉文武目下取禍痛貫心慈萬情無

有已一門同恓恓助以憬慷如何

公元二零一六年八月丙申初秋

湘中陳初生臨于羊城三餘齋

魏鍾繇力命表

臣繇言臣力命之用以無所立惟幄之謀而又愚

老聖恩伍佃待以殊禮天下始定卧上欣戴唯有

江東當少留思既與上公同見訪問昨日讌見復

蒙逮及雖緣詔令陳其愚心而臣所懷造膝之事昔

先帝嘗以事及臣遣待中王粲杜襲就問　臣所

懷未盡冀益絲髮气使待中王粲議之臣不勝愚

款懷〃之情謹表陳聞臣繇誠惶誠恐頓首頓首

死罪死罪

鼎帖

　　丙申之秋陳初生臨

黃庭經

上有黃庭下有關元前有幽關後有命門噓吸

廬外出入丹田審能行之可長存黃庭中人衣朱

衣關門壯籥蓋兩扉幽闕俠之高巍〃丹田之中

精氣微玉池清水上生肥靈根堅固志不衰中池有

士服赤朱橫下三寸神所居中外相距重閉之神廬之

中務脩治玄廱氣管受精符急固子精以自持宅中

有士常衣絳子能見之不可病橫理長約其上子能守

之可無恙呼喻廬間以自償保守兒堅身受慶方寸之

中謹蓋藏精神還歸老復壯俠以幽闕流下竟養子

玉樹人可杖至道不煩不旁迂靈臺通天臨中野方寸之中

至關下玉房之中神門戶既是公子教我者明堂四達法

海負真人子丹當我前三關之間精氣深子欲不死脩

崑崙絳宮重樓十二級宮室之中五采集赤神之子中池

立下有長城玄谷邑長生要眇房中急棄捐搖俗專

子精寸田尺宅可治生繫子長流心安寧觀志流神三

奇靈閑暇無事脩太平常存玉房視明達時念大

倉不飢渴役使六丁神女謁開子精路可長活正室

之中神所居洗心自治無敢汙歷觀五藏視節度六

府脩治潔如素虛無自然道之故物有自然事不煩垂

竑無為心自安體虛無之居在廉間寂莫曠然口不言恬

恬無為遊德園積精香潔玉女存作道憂棄身獨居

扶養性命守虛無恬恢不知老還坐陰陽天門候陰

陽下于嚨喉通神明過華蓋下清且涼入清泠淵見

陽列爷如流星肺之為氣三焦起上服伏天門候故

堂臨丹田將使諸神開命門通利天道至靈根陰

吾形其成還丹可長生下有華蓋動見精立於明

道關離天地存童子調利精華調髮齒顏色潤澤不

復白下于嚨喉何落落諸神皆會相求索下有絳宮

言不可⋯⋯其⋯⋯

無閒塞命門如玉都壽專萬歲將有餘脾中之神
舍中宮上伏命門合明堂通利六府調五行金木水
火土為王日月列宿張陰陽二神相得下玉英五藏
為主腎最尊伏於大陰藏具形出入二竅舍黃
庭呼吸廬間見吾形強我筋骨血脉盛惚不
見過清靈恬恢無欲遂得生還於七門飲大淵道
我玄膺過清靈問我仙道與奇方頭載白素距
丹田沐浴華池生靈根被髮行之可長存相得
開命門五味皆至善氣還常能行之可長生

永和十二季五月廿四日山陰縣寫

己亥庚午八月二○⋯⋯臨一面⋯⋯

公元二○一六年八月十七日農曆丙申

有十五　中之　湘中陳初生臨於

廣州東園⋯⋯天成閣三修廬

沉香山子賦　蘇子瞻

古者以芸為香，以蘭為芬，以鬱鬯為裸，以脂蕭
為焚。以椒為塗，以蕙為薰，杜衡帶屈，菖蒲薦文。

麝多忌而本羶，蘇合若香而實羶。嗟吾知之幾何

為六入之所分。方根塵之起滅，常顛倒其天君。每求

似于馬鬐，或鼻勞而妄聞。獨沉水為近正，可以配

薝蔔而并云。抑儃崖之異產，實超然而不羣。既金

堅而玉潤，亦鶴骨而龍筋。惟膏液之內足，故把握

而兼斤。顧占城之枯朽，宜爨釜而燎蚊。宛彼小山，

巉然可欣。如太華之倚天，象小孤之插雲。往壽子

之生朝，以寫我之老勤。子方面壁以終日，豈求終

歸田而自耘。幸置此于几席，養幽芳于帨帉。無

一往之發烈，有無窮之氤氳。豈非獨以飲東坡之

壽，亦既以食黎人之芹也。

錄目陳氏香譜卷四　陳敬生

迷迭香賦　　魏文帝

播西都之麗草兮，應青春之凝暉。流翠葉于

纖柯兮，結微根于丹墀。芳莫秋之幽蘭兮，麗

昆侖之英芝。信繁華之速逝兮，弗見雕于嚴

霜。既經時而收采兮，遂肅殺以增芳。去枝葉

而持御兮，入絹縠之霧裳。附玉體以行止兮，

順微風而舒光。

葉萋萋以翠青，英蘊蘊以金黃。樹晻藹以成陰，氣芬馥以含芳。陵蘇合之殊珍，豈艾蒳之足方。榮耀帝寓，香播紫宮。吐芬揚烈，萬里望風。

芸香賦　傅咸

携昵友以逍遙兮，覽偉草之敷英。慕君子之弘覆兮，超託軀于朱庭。俯引澤于丹壤兮，仰吸潤乎太清。繁茲綠葉，茂此翠莖。葉葉猗猗兮，枝姘媚以回縈。象春松之含曜兮，鬱蓊蔚以蔥青。

幽蘭賦　楊炯

維幽蘭之芳草，稟天地之純精。抱青紫之奇色，挺龍虎之佳名。不起林而獨秀，必固本而叢生。爾乃豐茸十步，綿連九畹。莖受露而將低，香從風而自遠。當此之時，叢蘭正滋，美庭闈之孝子，循南陵而采之。楚襄王蘭臺之宮，零落無叢，漢武帝猗蘭之殿，荒涼幾變。聞昔日之芳菲，恨今人之不變見。至若桃花水上，佩蘭

若而續魂，竹箭山陰，坐蘭亭而開宴。江南則蘭澤為洲，東海則蘭陵為縣。隰有蘭兮蘭有枝，贈遠別兮文新知。氣如蘭兮長不改，心若蘭兮終不移及夫東山月出，西軒日晚，授燕女于春閨，降陳王于秋坂。乃有送客金谷，林塘坐曛。鶴琴未罷，龍劍將分。蘭缸燭耀，蘭屑氣氳。舞袖回雪，歌聲遶雲。度清夜之未艾，酌蘭英以奉君。若夫靈均放逐，離羣散侶。亂鄢郢之南都，下瀟湘之北渚。步遲遲而適怨，心鬱鬱而懷楚，徒眷戀于君王，斂精神于帝女。河洲兮極目，芳菲兮聚予思。公子兮不言，結芳蘭兮延佇。借如君章有德，通神感靈。懸車舊館，請老山庭。白露下而警鶴，秋風高而亂螢。循階除而下望，見秋蘭之青青。重曰：「若有人兮山之阿，紉秋蘭兮歲月多。思極之兮猶未得，空佩之兮欲如何。」遂抽琴轉操，為幽蘭之歌。歌曰：「幽蘭生兮于彼朝陽，含雨露之津潤，吸日月之休光。美人愁思兮，采芙蓉于南浦，公子忘憂兮，樹萱草于北堂。雖處幽林與竆谷，不以無人而不芳。」趙元淑聞而歎曰：「昔聞蘭葉擾龍圖，復道蘭林引鳳雛。鴻歸燕去兮紫莖歇，露往霜來綠葉枯。悲秋風

木蘭賦 并序　李華

華容石門山，有木蘭樹。鄉人不識，伐以為薪。餘一本，方操柯未下，縣令李韶行春見之，息馬其陰，喟然歎曰：「功刊桐君之書，名載騷人之詞。生于遐深，委于薪爘。天地之產珍物，將焉用之。」爰戒虞衡，禁其剪伐。按《本草》，木蘭似桂而香，去風熱，明耳目。在木部上篇。乃采斫以歸，理疾多驗。由是遠道從而采之，幹剖支分，殆枯槁矣。士之生世，出處語默，難乎哉，韶，余從子也，常為余言，感而為賦云：

溯長江以遐覽，愛楚山之寂寥。山有嘉樹兮名木蘭，鬱森森以苦苦。當聖政之文明，降元和于九霄。更後冷之為虛，貫霜雪而不凋。白波潤其根柢，玄雪暢其枝條。沐春雨之濯濯，鳴秋風以蕭蕭。素膚紫肌，綠葉緗蔕。疏密聳附，高卑蔭薈。華如雪霜，實若星麗。節勁松竹，香濃蘭桂。宜不植于人間，聊獨立于天際。徒翳薈兮為鄰，挺堅芳兮此身。嘉名別于道書，隆露飲乎驂人。至若靈山露歇，藹藹林樾。當楚澤之晨霞，映洞庭之夜月。發聰明于視聽，洗煩濁于心骨，韻眾蟄

之空峒，澹微雲之滅沒。草露白兮山淒淒，鶴既

唳兮猿復啼。宜深林以冥冥，覆百仞之玄谿。彼逸

人兮有所思，戀芳陰兮步遲遲。混眾木而皆盡，指

馨香兮將為誰。悅樵父之無惠，恨幽獨兮人莫知。懷

于傾隕，悁春華而朝寒兮，顧落日而田乾。達者有

書類而揮斤，遇仁人之不忍。伊甘心而剪絕，俄固柢

言巧勞智憂。養命蠲疫，人胡不求。枝殘體剝澤

盡枯留。顧悴空山，離披素秋。鳥避弋而高翔，魚

畏網而深遊。不材則終其天年，能鳴則免于俎薦。

哭此木之不終，獨隱見而罹憂。自昔淪芳于朝市，

隆寶于林丘。徒鬱咽而無聲，可勝言而計籌者哉、

吾聞曰：人助者信，神聽者直。則臧倉譖言、宣尼

失職。出處語默，與時消息。則子雲投閣，方回

受殛。故知天地無心，先生同域。紛紜品物，物有

其極。至人者，要惟徇于自然，寧任夫智之興力。

雖賢愚各全其好、惡草木不夭其生植。已而已

而，翳不可得。

錄自宋陳敬陳氏香譜卷四

浙江人民美術出版社二零一六年版

香譜趙樹鵬點校本

二零一六年八月五日湘中陳初生

丁謂之天香傳

香之為用從上古矣，可以奉神明，可以達蠲潔。三代
禮祀，首惟馨之薦，而沉水、熏陸無聞焉，百家傳記
莘眾芳之美，而蕭薌鬱邑不尊焉，禮云：至敬不享
味貴氣臭也。是知其用至重，採製粗略，其名寶繁而
品類叢勝矣。觀夫上古帝皇之書，釋道經典之說，則
記錄綿遠，讚頌嚴重，色目至眾，法度殊絕。西方聖
人曰：大小世界，上下四外，種種諸香。又曰：千萬種和
香、若香、若九、若末、若塗，以至華香、果香、樹
香，諸天合和之香。又曰：天上諸天之香，又佛土國
名眾香，其香比于十方人天之香最為第一。仙書
曰：上聖焚百寶香。又曰：真仙所焚之香，皆聞百里，
沉榆、蓂莢為香。又曰：天真皇人焚千和香，黃帝以
有積煙成雲、積雲成雨，然則興人間所共貴
者，沉香、熏陸也。故經云：沉香堅株。又曰：沉水堅
香，佛降之夕，尊位而捧爐香者，煙高丈餘，其色
正紅，得非天上諸天之香耶？
三皇寶齋香珠法，其法雜而末之，色色至細，然

後叢聚析之三萬，緘以銀器，載蒸載和，豆分而丸之，

珠貫而暴之。

宗，熏陸副之也。且曰此香焚之，上徹諸天。蓋以沉香為

寶妙之無極，謂變世寅奉香火之薦，鮮有廢者。

然蕭芳之類，隨其所備，不足觀也。

祥符初，奉詔克天書狀持使，道場科醮無虛日，

永晝達夕，寶香不絕。乘輿蕭謂則五上為禮 真宗每至玉皇

馥烈之異，非世所聞。大約以沉香、乳香為 真宗聖祖位前皆五上香

本，龍香和劑之。此法景祐之聖祖，中禁少知者，沉

外司邸。八年掌國計，兩鎮旌鉞，四領樞軸，俸給頒賚 領顧賚

隨日而隆。故芷芬之盛，特與昔異。襲慶奉祀日，賜供

內乳香一百二十斤 留副都知珠翅胝為便 在宮觀密賜新香，動以百

數 沉、乳俱具黃連 由是，私門之內沉乳足用。

有唐雜記言：明皇時異人云：醮席中，每爇乳香，

靈祇皆去。人至于今惑之。真宗時新稟聖訓云：

沉、乳二香，所以奉高天上聖，百靈不敢當也，無他

言。上聖接政之八月，授詔罷相，分務西雒，尋遷

海南。憂患之中，一無塵慮，越惟永晝晴天長霄

垂象，爐香之趣，益增其勤。

素聞海南出香至多，始命市之于閭里間，十無一

域，皆枕山麓，香多出此山，甲于天下。然取之有時，

售之有主。蓋黎人皆力耕治業，不以採香專利。閩

越賈，惟以餘杭船為香市。每歲冬季，黎峒待此

船至，方入山尋採。州人役而貨販蓋歸船商，故非時

不有也。

香之類有四：曰沉，曰蔂，曰生結，曰黃熟。其為狀也十

有二，沉香得其八焉。曰烏文格，土人以木之格，其沉香

如烏文木之色澤，而更取其堅格，是美之至也。曰黃

蠟，其表如蠟，少刮削之，黳褐相半，烏文格之次也。

牛目、牛角及蹄、雞頭、泪髀，若骨，此沉香之狀也。土人

則曰牛目、牛角、牛蹄、雞頭、雞腿、雞骨。曰昆侖梅

格，蔂香也，似梅樹，黃黑相半而稍堅，土人以此比蔂

香也。曰蟲鏤，凡曰蟲鏤，其香尤佳，蓋香兼黃熟，蟲蛀

蛀攻，腐朽盡去，菁英獨存者也。曰傘竹格，黃熟香也。

如竹色，黃白而帶黑，有似蔂香也。曰芳葉，似菁葉，

至輕，有入水而沉者，得沉香之餘氣也，然之至佳，土人

以其非堅實，柳之為黃熟也。曰鷓鴣斑，色駁雜似鷓鴣

羽也。生結香者，蔂香未成沉者有之，黃熟未成蔂者有之。

凡四名十二狀，皆出一本，樹體如白楊，葉如冬青而小。

膚，表也，標，末也，質輕而歲，理疏以粗，曰黃熟，黃熟之

中，黑色堅勁者曰骰香。骰香之名相傳甚遠，以未知其旨

惟沉水為狀也。骨肉穎脫，角刺銳利，無大小、無厚薄。

掌握之，有金玉之重，切磋之，有犀角之堅，縱分斷

瑣碎而氣脈滋溢，用之與臭塊者等；鵝云：香不欲

大，圓尺以上處有水病，若斤以上者，中含兩孔，以下

浮水即不沉矣。又曰：或有附于栢梓，隱于曲枝，勢

藏深根，或抱真末本，或挺然結實，混然成形，�
穴谷，屹若歸雲，如矯首龍，如峨冠鳳，如麟植趾，如
鴻餓翮，如曲肱，如駢指。但文彩緻密，光彩射人，斤斧
之跡，一無所及，置器以驗，如石投水，此寶香也，千百
一而已矣。夫如是，自非一氣粹和之凝結，百神祥異之舍
育，則何以羣末之中，獨稟靈氣，首出庶物，得奉高天也。

占城所產骰，沉至多，彼方貿選，或入番禺，或入大食。
貴重與黃金同價。鄉耆云：比歲有大食番舶，為颶所
逆，寓此屬邑，首領以其富有，大肆筵席，極其誇詭，
州人私相顧曰：以覽較勝，誠不敵矣。然視其爐煙，蕭
鬱不舉，乾而輕，膚而焦，非妙也。遂以海北岸者即
席而焚之。其香香者，若引東溟，濃膠浡浡，如練凝淹。
芳馨之氣，特又益佳。大舶之徒，由是披靡。

生結香者，取不候其成，非自然者也。生結沉香，興骰

用之即不佳。沉香成香，則永無朽蠹矣。

雷、化、高、竇、亦中國出香之地，比南海者優劣不侔甚矣。既所稟不同而售者多，故取者速也。是黃熟不待其成

榖，榖不待其成沉，蓋取利者戕賊之也。非如瓊管，皆深峒

黎人，非時不妄翦伐，故樹無夭折之患，所得必皆異香。曰

熟香、曰脫落香，皆是自然成者。餘杭市香之家有萬斤

黃熟者，得真榖百斤，則為稀矣。百斤真榖得上等沉香

數十斤亦為難矣。

熏陸、乳香之長大而明瑩者，出大食國。彼國香樹連

山絡野，如桃膠松脂委于地，聚而斂之。若京坻香山

多石而少雨，戴詢番舶，則云：昨過乳香山，彼人云此山

不雨已三十年矣。香中帶石末者，非濫偽也，地無土

也。然則此樹若生于塗，沉則無香，遂不得為香矣。

天地植物，其有自乎？

贊曰：百昌之首，備物之先。于以相禮，于以告虔。孰

歆至薦？孰享芳煙？上聖之聖，高天之天。

錄自宋洪芻著香譜，浙江人民美術出版社

二零一六年一月第一版　趙樹鵬據左圭百川學海

本熙校　二零一六年八月三日　湘中陳初生於暨南大學

四三

梦入江南烟水路 行尽江南 不与离人遇 睡里销魂无说处 觉来惆怅销魂误 欲尽此情书尺素 浮雁沉鱼 终了无凭据 却倚缓弦歌别绪 断肠移破秦筝柱

晏几道蝶恋花 丙申春 陈初生

梦后楼台高锁 酒醒帘幕低垂 去年春恨却来时 落花人独立 微雨燕双飞 记得小蘋初见 两重心字罗衣 琵琶弦上说相思 当时明月在 曾照彩云归

晏几道临江仙 陈初生书

梦绕神州路 怅秋风 连营画角 故宫离黍 底事昆仑倾砥柱 九地黄流乱注 聚万落千村狐兔 天意从来高难问 况人情老易悲难诉 更南浦 送君去 凉生岸柳催残暑 耿斜河疏星淡月 断云微度 万里江山知何处 回首对床夜语 雁不到书成谁与 目尽青天怀今古 肯儿曹恩怨相尔汝 举太白 听金缕

张元干 贺新郎 丙申春 湘中陈初生

梅英疏淡冰凘溶泄東風暗換年華金谷俊游銅
駝巷陌新晴細履平沙長記誤隨車正絮翻蝶
舞芳思交加柳下桃蹊亂分春色到人家
西園夜飲鳴笳有華燈礙月飛蓋妨花蘭苑
未空行人漸老重來是事堪嗟煙暝酒旗斜
但倚樓極目時見棲鴉無奈歸心暗隨流水
到天涯　衰觀望海潮泛陽懷古

丙申之春友人貽日本產布紋箋試筆
聊以慰意录一小幅存之　陳初生并記

行楷小字為古人日常所用之
書體歷以修身用以養志用以
問學無刻意求工之心無爭強
鬥勝之意純任自然得於己
父傳此心初生學無書小字十
為之原意也

戊戌仲春陳永正并題

（篆书作品）

集戰國中山王𰯼器銘文古聯

馬逸焉知禍福

人昏不識賢愚

歲次己亥春三月湘中陳初生

集战国中山王𰯼器铭六言联·138cm×34.5cm×2

東帶子鐶

楊誠齋詠石磨詩梯田云

翠帶千鐶束翠峯

青梯萬級捎青天家爲糈絙

窳青梯萬級捎青天家爲糈絙

公之二零一九年歲次己丑湘中陳初生書

杨万里诗句·行书·137.5cm×22cm

隹九月王在宗周令盂王若曰盂不顯玟王受天有大令在珷王嗣玟乍邦闢厥匿匍有四方㽙正厥民在雩御事酉無敢酖有柰蒸祀無敢醻古天異臨子灋保先王□有四方

我聞殷述令隹殷邊侯田雩殷正百辟率肆于酒古喪師巳女妹辰又大服余隹即朕小學女勿克余乃辟一人今我隹即井㐭于玟王正德若玟王令二三正今余隹令女盂召榮敬雝德巠敏朝夕入讕享奔走畏天威

王曰而令女盂井乃嗣且南公王曰盂廼紹夾死嗣戎敏諫罰訟夙夕召我一人烝四方雩我其遹省先王受民受彊土

大孟鼎铭文（金文临摹作品，篆书竖排，逐字辨识困难）

大盂鼎清道光初年出土於陝西省岐山縣禮村一九九四年青一日陳初生臨

临战国竹简保训篇·137cm×69cm

清華大學藏戰國竹簡保訓篇 乙丑陳初生

集战国中山王䜣器铭为联·篆书·137.5cm×34cm×2

集戰國中山王䜣器銘為聯

為事弱追勤弓立

擇師唯願學能深

丙申之冬湘中陳初生於暖南大學

自謂琴書增道氣

且收風景屬詩人

清人莫子偲友芝集宋人七言聯

自謂琴書增道氣　遠丰仲目謂琴書增道氣

且收風景屬詩人王禹偁也

歲次戊戌新春湘中陳初生篆

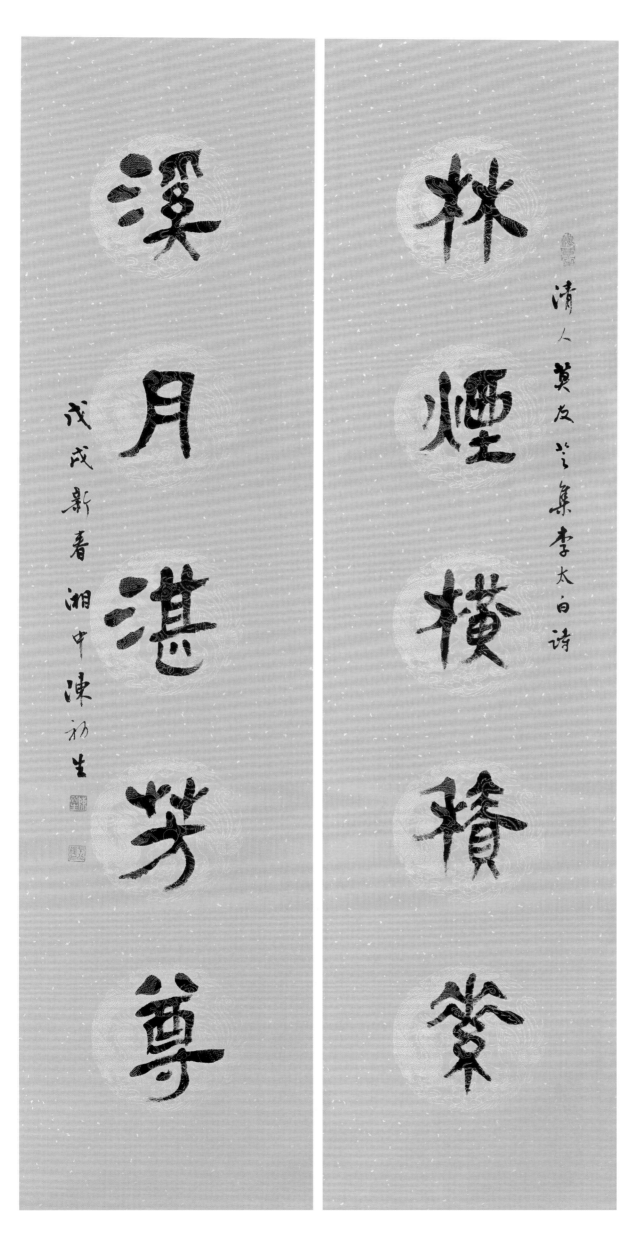

溪月湛芳尊

林煙橫積篆

清人莫友芝集李太白詩

戊戌新春湘中陳初生

莫友芝集李白詩聯·秦隸·135.5cm×33cm×2

先生之道天下為公先
生之志世界大同三民
建國允執厥中況在吾
校化被春風江流不廢
終古朝宗

孫中山先生像贊原刻於黃埔軍校內
孫總理紀念碑之陰 丙申清明 陳初生敬錄

孫中山先生像贊·秦隸·137cm×69cm

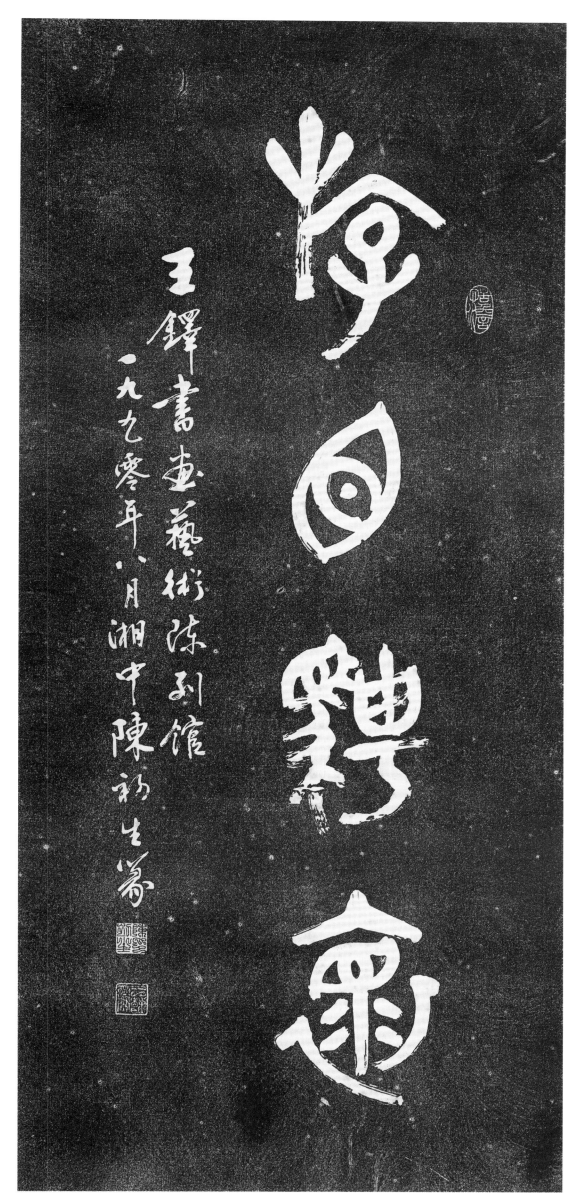

游目骋怀·拓片·篆书·93cm×42cm

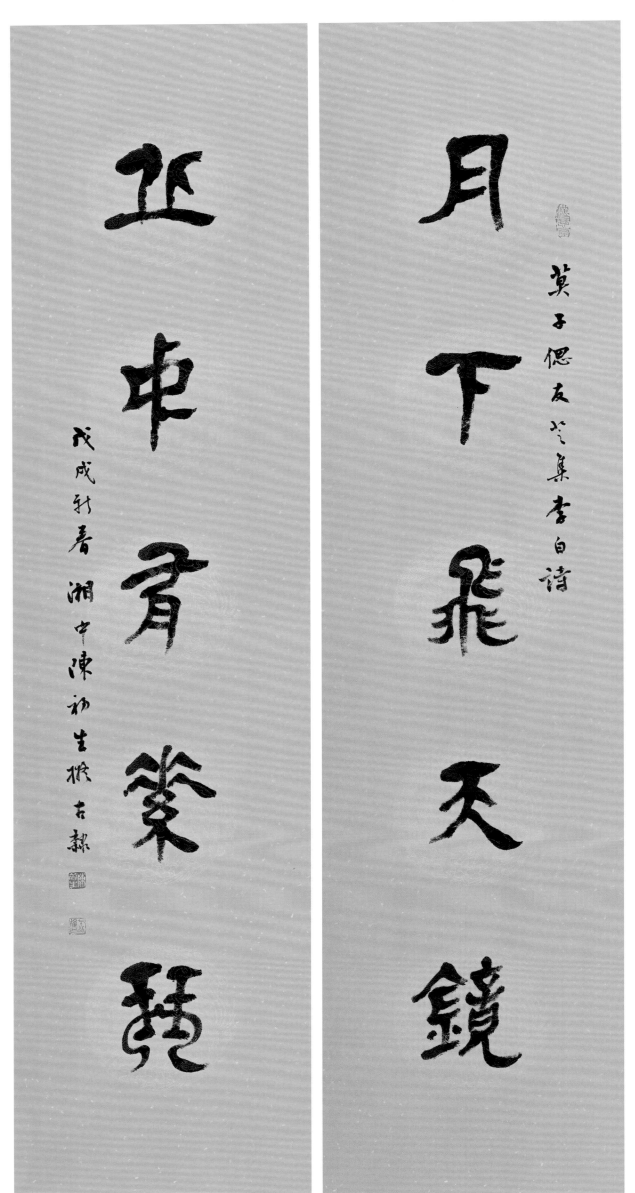

月下飛天鏡

延中青案籬

戊戌初春湘中陳初生摭古耕

莫友芝集李白诗句联 · 秦隶 · 138cm×34cm×2

集战国中山王嚳器铭文而联

君子一言九鼎

庸人窝虑解行

岁在己亥湘中陈初生於汉琴堂

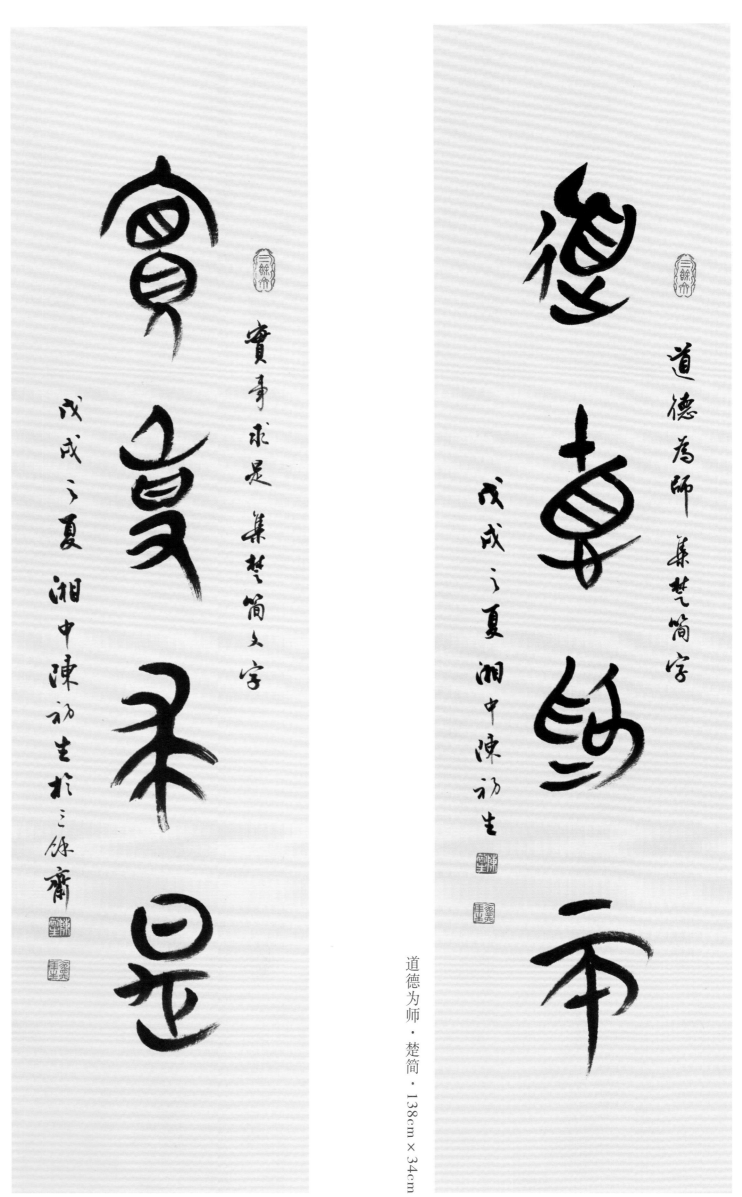

实事求是 · 楚简 · 138cm×34cm

道德为师 · 楚简 · 138cm×34cm

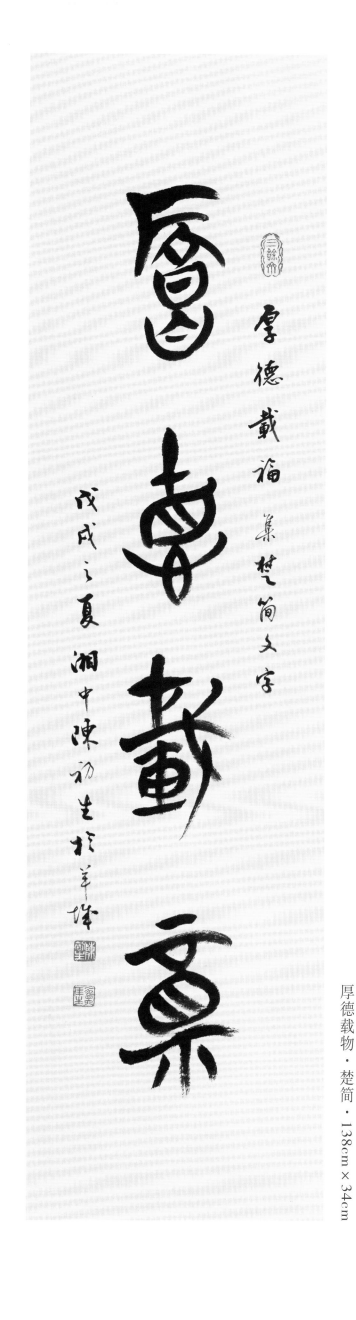

厚德载物·楚简·138cm×34cm

海不扬波·楚简·138cm×34cm

喝徽阳去如清以白霾歌鷺鴻街罗
袖吹笛震鳴环寒泉流爱异楷枫
鼓書娥期頤真上壽有美一充和

張充和女史百歲華誕皖人曹男製筆徽墨秦州石
硯寒泉皆充和女史所藏宋硯保香阜西充生攜以訪美
後好興女史者 二零二季春作一九年春雲石之陳初生

五律贺张充和女史百岁华诞·行书·169cm×50cm

（局部）

若乃春風春鳥，秋月秋蟬，夏雲暑雨，冬月祁寒，斯四候之感諸詩者也。嘉會寄詩以親，離群託詩以怨。至於楚臣去境，漢妾辭宮，或骨橫朔野，魂逐飛蓬，或負戈外戍，殺氣雄邊，塞客衣單，孀閨淚盡，或士有解佩出朝，一去忘返，女有揚蛾入寵，再盼傾國。凡斯種種，感蕩心靈，非陳詩何以展其義，非長歌何以騁其情。故曰詩可以群，可以怨。使窮賤易安，幽居靡悶，莫尚於詩矣。故詞人作者，罔不愛好。今之士俗，斯風熾矣。纔能勝衣，甫就小學，必甘心而馳騖焉。於是庸音雜體，各各為容。至使膏腴子弟，恥文不逮，終朝點綴，分夜呻吟，獨觀謂為警策，眾睹終淪平鈍，次有輕薄之徒，笑曹劉為古拙，謂鮑照羲皇上人，謝朓今古獨步，而師鮑照終不及日中市朝，學謝朓劣得黃鳥度青枝，徒自棄於高聽，無涉于文流矣。

鍾嶸詩品撮鈔

鍾嶸字仲偉，今朝…

墨沱楊子雲雲間陸士龍天懵

斗栢爛銀河我進嶺成紅小雪

幾篇詩家不悲吹不散只悲天地

（局部）

墨沱楊子雲雲間陸士龍天懵二字巧言語只道相逢長安市上急再值向來一別三年歲王母桃花茂纂書北斗栢爛銀河我進嶺成紅小雪雨向相對面如丹借問別來勞何向渭水東流我西上金印斗大值幾錢錦囊山藥七幾篇詩家不悲吹不散只悲天地夢風月君不見漢家手澤廣東閣蓋如雲浮又不見當時大將軍公卿羅拜如墨舞誰今雲散墨山散也無底坐臺榭羊登壇何時興君卓都的硯水供漂平磨鐮更砑枝森樹撐收作牵戟煙霧雲錦天擽織討句孤山海棠全已開上巳未有非人來興君火惠刭一画一杯一杯復一杯管他玉山頽不頽詩名於壽何有哉

宋誠齋楊萬里雲龍歌調陸務觀 公元二零一九年歲次己亥仲春湘中陳初生于深圳琴室

杨万里云龙歌·行书·180cm×36.5cm

邵若生集宋词

苏轼菩萨蛮

崔珏满江红

张孝祥鹧鸪天

赵以夫·八声甘州

辛巳之夏湖中陈初生

扁舟下丑湖最爱洞庭天际北

窦云飞黉里且作横楼海上楼

锦天机织过为孤山海棠亿已开

宋诚斋扬万里云龙歌

邵锐集宋词联·秦隶·234cm×25.5cm×2

金沙滩观月记

张孝祥

月极明于中秋，观中秋之
月，临水胜；临水之观，宜独往；
独往之地，去人远者又胜也。
此中秋多无月，城郭宫室，
安得皆临水？盖有之矣，若
夫远去人迹，则又难矣绝。
之地，诚有好奇之士，亦安能
独行以夜而之空旷辽绝
顷刻之玩也哉？今余之游金
沙堆，其具是四美者欤。
盖余以八月之望过洞庭，天
纤云月如白昼沙当洞庭
青草之中其高十仞四环

沙之色正黄興月相奪水
如玉鑑沙如金積光彩激
射體寒目眩闖風琅臺
廣寒之宮雖未嘗身至
其地當必如是而止乎
蓋中秋之月恨多之觀獨
從所遠人於是為備書
以為金沙堆觀月記

此文當興作者之意奴
嬌遇洞庭同時期詞云
洞庭青草近中秋之則
寫中秋之則河作于前而
文為後心
　己亥驚蟄前三日
　　湘中陳初生

海心沙琴铭·行书·97cm×355cm

海心沙琴铭

海心沙者羊城珠江之一
丸小洲也以第十六届亚
洲运动会在此举行闻
幕式始见称于世其址新
闻之广场为广州城之新
中轴线广场南北为立二巨
石上镌荟城广场四字石
我眠卧江之两岸建二高
塔南者曰广州塔市民喜
以小蛮腰称之余有诗纪
其事荟城场广倍妖娆中
轴东移势更豪我有因缘
题巨石隔江长对小蛮腰

微石著者海心

一沙亞運發

勒橋橋遠涯

邑姝場廣塔

映雲霞此中

有香看見證窮

賒七絃長撫

不迟銅琶

公元二零一二年三月作

二零一九年二月書之

湘中陳初生

樂者心之所由生也其本在人心之感于物也是故
其哀心感者其聲噍以殺其樂心感者其聲嘽以緩
其喜心感者其聲發以散其怒心感者其聲粗以厲
其敬心感者其聲直以廉其愛心感者其聲和以柔

禮記樂記句 戊戌春讀王文生老師中國文學思
想體系一書其情源篇引用此文即據書之陳勃生

沈祖棻教授涉江词霜叶飞并序

岁次己卯余卧疾巴县界石场由春历秋时干帆方于役西陲间来视因共西上过渝州止宿寇楼挥麈一夕款驾久病之躯不任劳顿艰苦备尝率免于难词以纪之

晚云收西阁心事悲骓霜角凄楚望中灯火暗千家一倒扁朱户任翠袖凉露夜露相枝还向荒江去笄鹤唳鹫雁顾影正仓皇尺又催笳鼓重到古洞桃源轻雷乍歇甚外仔细疑蝉吟远随石如和两肩初次残庆自舞琼楼珠馆咸麈土况有寄生离恨渡眼凄迷断扬归路

沈祖棻教授字子苾别称子曼笔名绛燕苏珂著名词人讨人一九零九年生于苏州一九七七年六月因车祸辞世著有微收讨涉江词稿涉江诗稿宋词赏析唐人七绝诗浅释古诗今选宋一九六四年至一九七零年状读于武汉大学中文系时先生执教我系怡逢文革之乱未能亲受其教唯瞩闻沁先生讲义唐人七绝诗沁研读之二零一六年春陈初生诚于暨南大学

沈祖棻教授涉江词·行书·153cm×84cm

出其入明为学日益日晨及晨秉德不违

丙戌冬仲湘中陈初生撰甲骨笔意

集甲骨文联·163cm×18.5cm×2

卅载韶光迅　峥嵘岁月真

老师心懇热

赤子学研勤　舞起云霓勤

榙陰笑语

颖明湖畔重聚首　硕果其中弘

五律校友欢聚得句·行书·169cm×50cm

二零一六年十一月十九日膺届厦门大学一百二十周年校庆中文系八二级同学四杖欢叙三十年前余时荷班主任琚台追普得五律一章兴诸君同赏　二零一九年五月一日陈初生录旧作

自作诗雪顿节观巨幅唐卡 · 篆书 · 182cm×40cm

临西周智鼎铭文·137cm×40cm×10

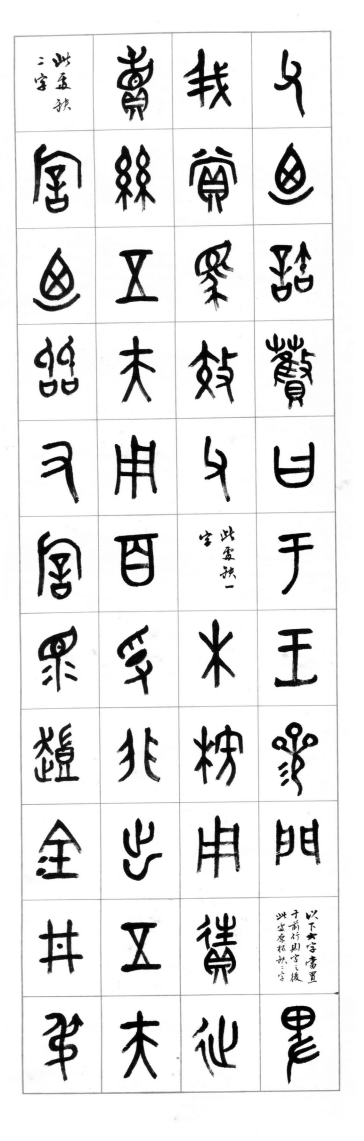

此處缺一字

此字不清

西周智鼎出土於陝西清乾隆年間畢星沅任陝西巡撫時曾于

以藏後下落不明傳世唯有搨片數張余已剔末剔兩種銘文多至三段為

為朝花共廿四行四百零三字內含重文四字合文一字其中頗有缺損未

清之尤難讀最早著錄于阮元積古齋鐘鼎彝器款識此係攘諸

家研究所得福敦字銘辭涉及西周社會法律及經濟深得史家之重視

書風雄橫茂澀瀟灑而秀西周中期代表 庚辰冬湘中陳初生於羊識

此重缺一字

此重缺一字器缺为一字

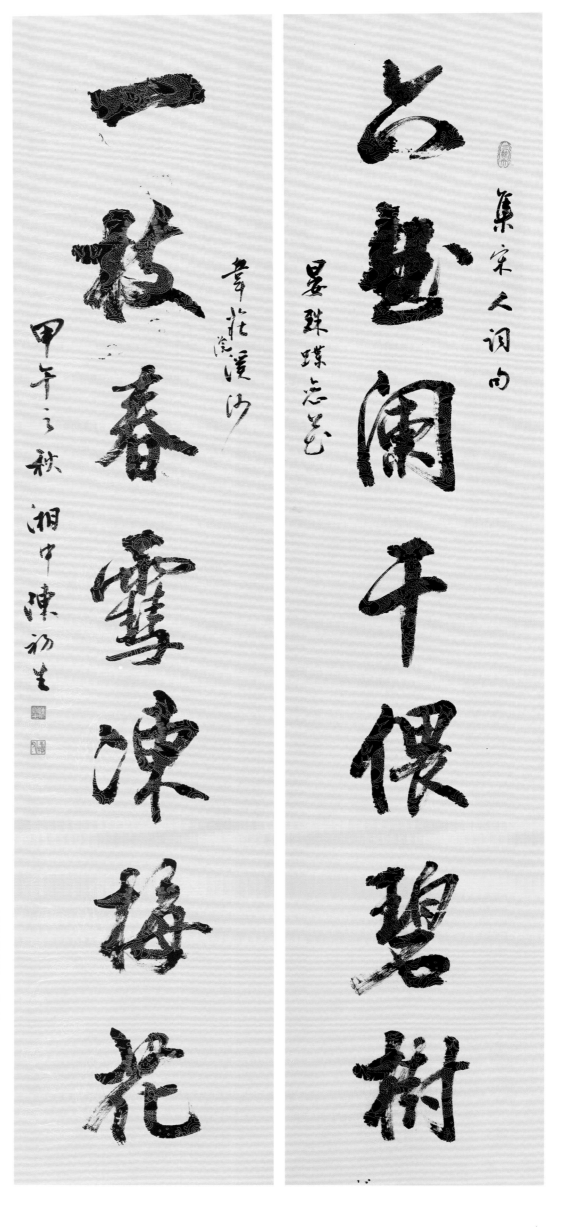

集宋人词句

晏殊珠玉兰

几曲阑干偎碧树

韦庄浣溪沙

一枝春雪冻梅花

甲午之秋 湘中陈初生

清张诩白云古迹诗拓本·篆书·208cm×110.5cm

陈澧笃志耽好学沉思心知其意进德修业将以及时不藏匿广州艺术博物院先生字兰甫

晓东莹广东番禺人长广州学海堂学长凡数十年晚年又主讲菊坡精舍澧博学广涉天文地理

乐律音韵算术等学诗词骈散文俱工六坛志卷清史稿有传

公元二千零九年岁次己丑闰五之月湘中陈初生以日居碑墨室并识

陈澧联·篆书·180cm×33cm×2

自述联·楷书·135cm×25cm×2

嚼字咬文商甲周金秦漢簡
臨書品畫唐碑晉帖宋元圖

余生於山居之鄉性本喜動多驚不專初有意于文辭遭逢十年動亂禁

錮甚多轉而為樸學及一九七八年港容庚希白商承祚錫余二師治古文

字之學道天悉以此為務旁者臨池依舊於茲列觀覽而已也

一九九一年歲次辛未連源陳初生撰述於暨南園福州苑三餘齋

饕餮越百年國表尊嚴民蒙恥辱 復歸媸雙軌山區紫氣海漾清波

一九九七年七月一日香港回歸祖國聯以紀之 湘中陳初生并篆於暨南園

迎香港回归自作联·篆书·232cm×25cm×2

蘭臯駟馬過蓐尋遺墨

蘭臯香重說豐年

集辛弃疾词句联·篆书·137cm×33cm×2

集辛弃疾滿江紅西江月句

蘭亭何處尋遺墨

稻花香裏說豐年

戊戌新春 湘中陳初生篆於漢琴堂

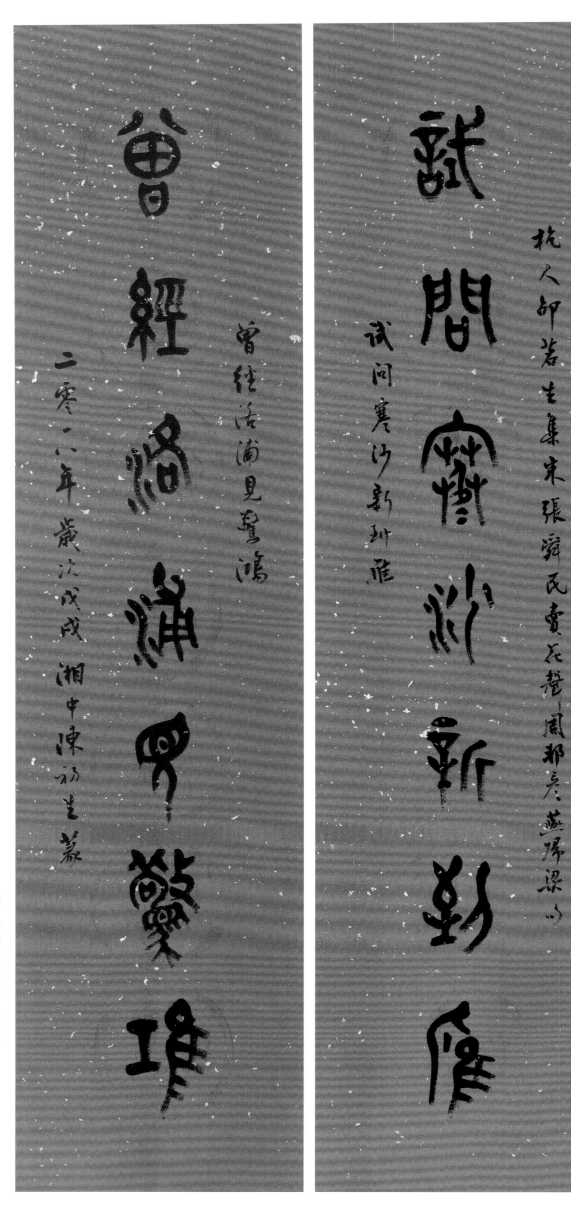

試問寒沙新別雁

曾經活浦見驚鴻

試問寒沙新別雁

曾經活浦見驚鴻

杭人邵茗生集宋張舜民賣花聲周邦彥燕歸梁句

二零一八年歲次戊戌湘中陳初生篆

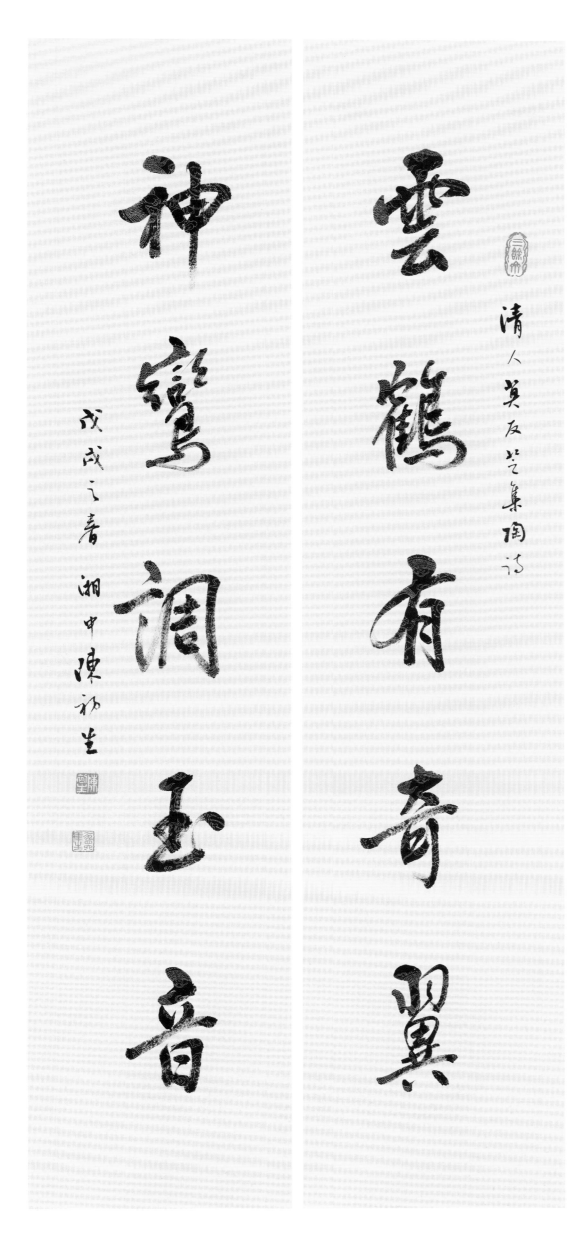

雲鶴有奇翼

神鸞調玉音

莫友芝集陶诗联·行书·135.5cm×33cm×2

清人莫友芝集陶诗

戊戌之春湘中陈初生

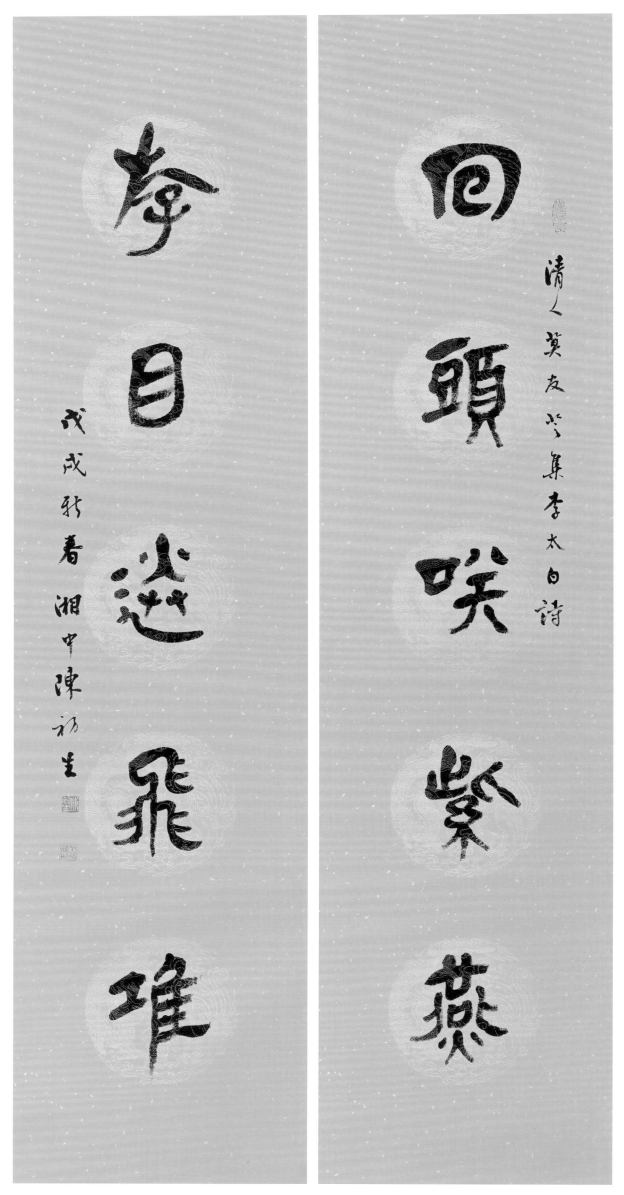

清人莫友芝集李太白诗

回頭咲紫燕

摩目逐飛雉

戊戌新春書湘中陳初生

莫友芝集李白诗联·秦隶·135.5cm×33cm×2

樂由靜生至樂不怢

文氣盛復若山龢

唐诗甫集兰亭序字联·篆书·136.5cm×34cm×2

清唐诗甫集蘭亭序字

樂由靜生至樂不怢

文以氣盛得春之和

戊戌重陽造興 湘中陳初生

隨宜對稯色持醪正香劈新橙清泛佳菊

都忘卻蓍風詞筆任紅襲杏靨碧泛菖痕

邵锐集宋词联·秦隶·179cm×23.5cm×2

氣于漁深霧道樂

整止神桃鳴禽其來

石鼓文集聯

湘中陳初生

集石鼓文联·篆书·227.5cm×25.5cm×2

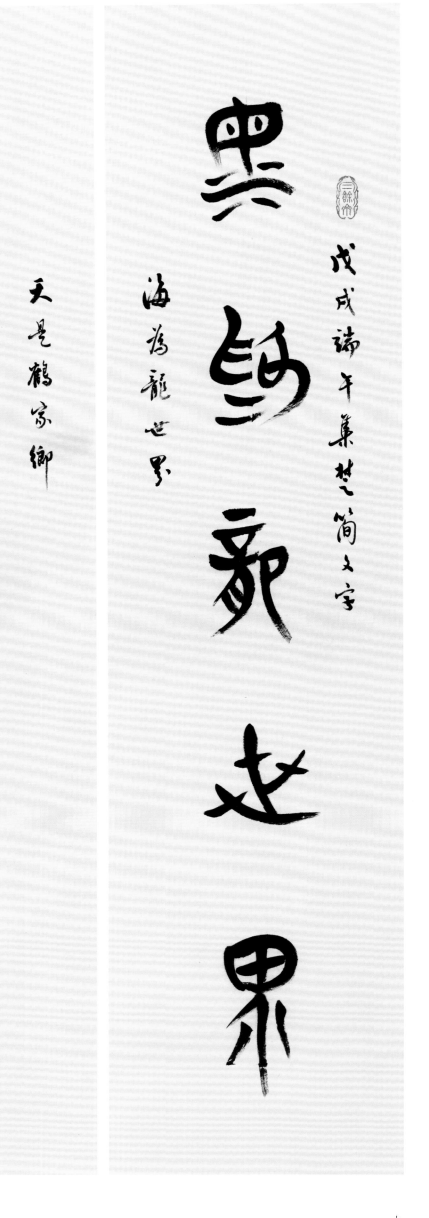

天是鶴家鄉

湘中陳初生於暨南大學

戊戌端午集楚簡文字

海為龍世界

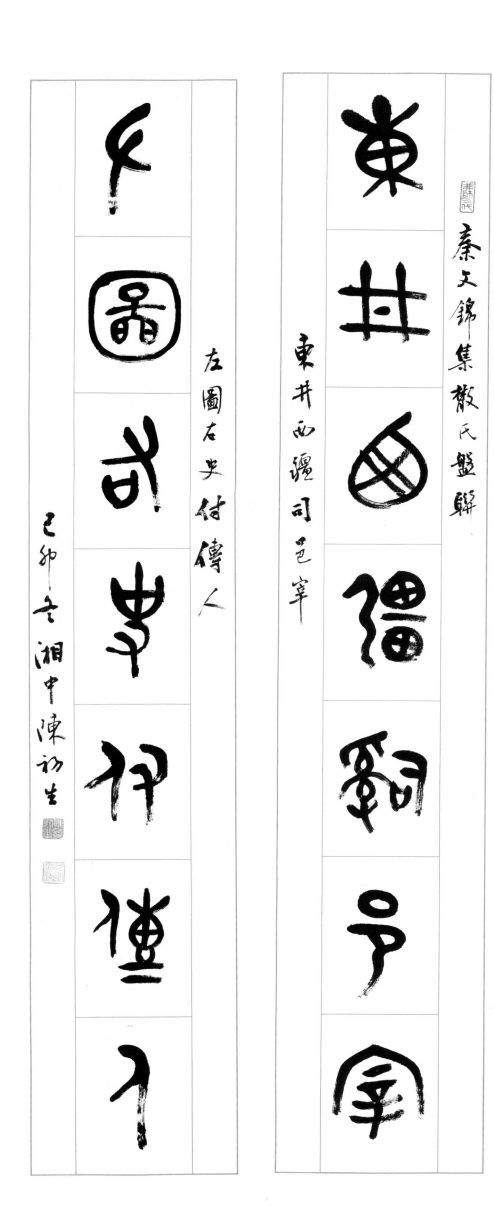

秦文錦集散氏盤聯

左圖右史付傳人

東井西疆司邑宰

己卯之秋湘中陳初生

秦文錦集散氏盤銘聯・篆书・135cm×26.5cm×2

集战国中山王嚳铭文为联

在邦至家止一道

有言有德自相因

丙申之夫湘中陈初生於羊城

集战国中山王嚳器铭文七言联·138cm×33cm×2

白石山中尽是景异

碧落凝不著句清

邵锐集宋词联·篆书·137.5cm×33.5cm×2

辑人邵锐生集宋词联云六须笑傲于春白石山中风景异最好

挥毫万字碧落仙人著句清六载其末句七言六佳构也

上联士卢祖皋渔家傲 下联出侯寘瑞鹤鸣

戊戌新春湘中陈劲生蒙于羊城东圃清兴堂

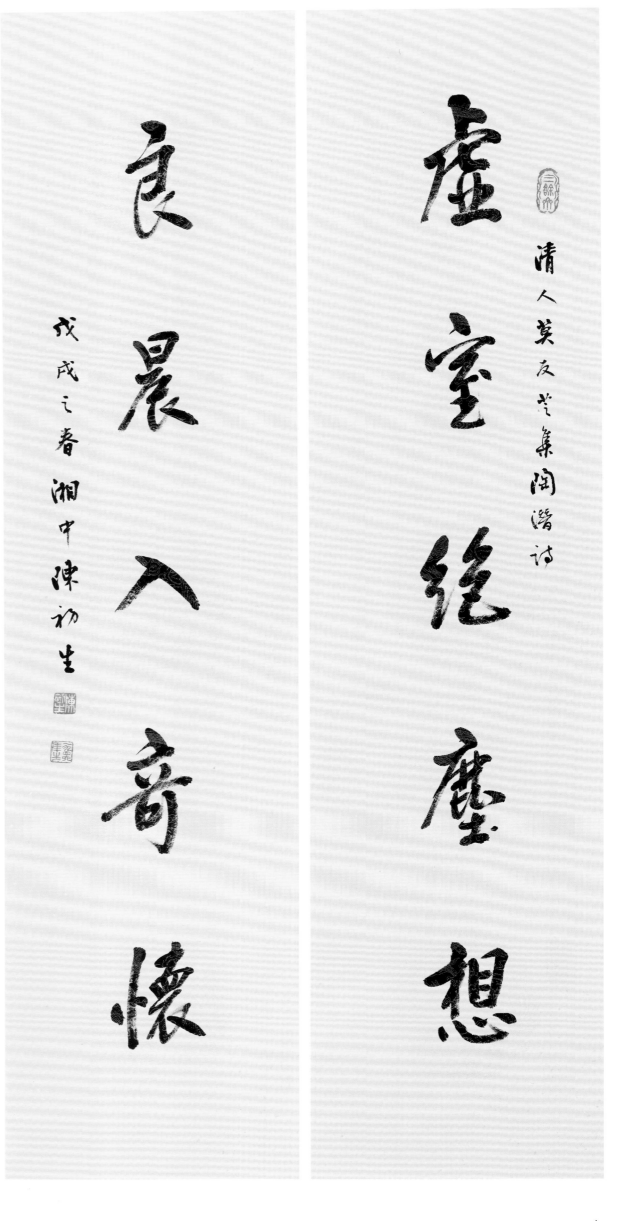

清人莫友芝集陶潜诗

虚室绝尘想

良晨入奇怀

戊戌之春湘中陈初生

清人唐诗甫集王羲之兰亭序字

临水游山咏觞为乐

观天察地怀抱兴同

戊戌重阳遣兴湘中陈初书

唐诗甫集《兰亭序》字联·篆书·136.5cm×34cm×2

民國時期江忍庵編纂分類楹聯寶庫資料宏富尤稱實用

孝友初心誼老風好

春秋嘉日山水清音

乙未秋書湘中陳初生秀於三餘齋

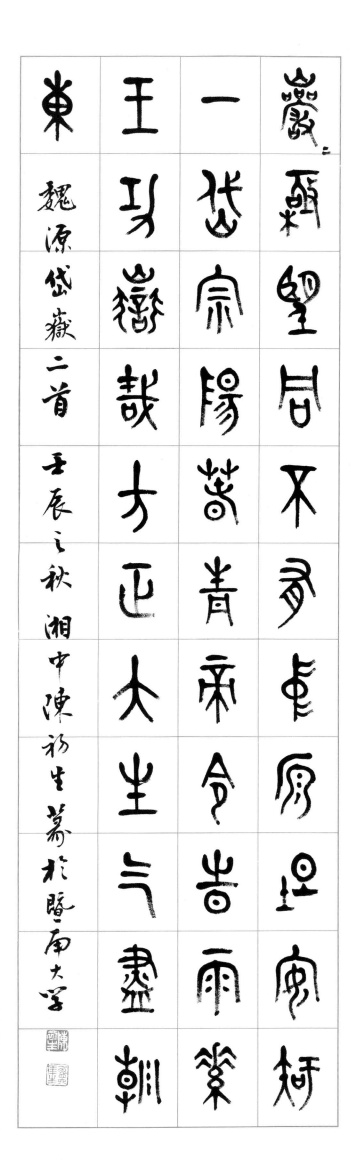

魏源岱岳诗·篆书·136cm×40cm×2

夫運用之方雖由己出規橫
所設信屬目前差之豪失
千里苟知其術適可兼通也
不厭精手不忘熟嘗運用

于精熟規矩暗于胷襟自然
容與徘徊意先筆後蕭灑
落翰逸神飛

唐孫過庭書譜句 歲在辛巳仲夏之月 湘中陳初生錄於三餘齋

孫过庭书谱句·秦隶·136cm×40cm×2

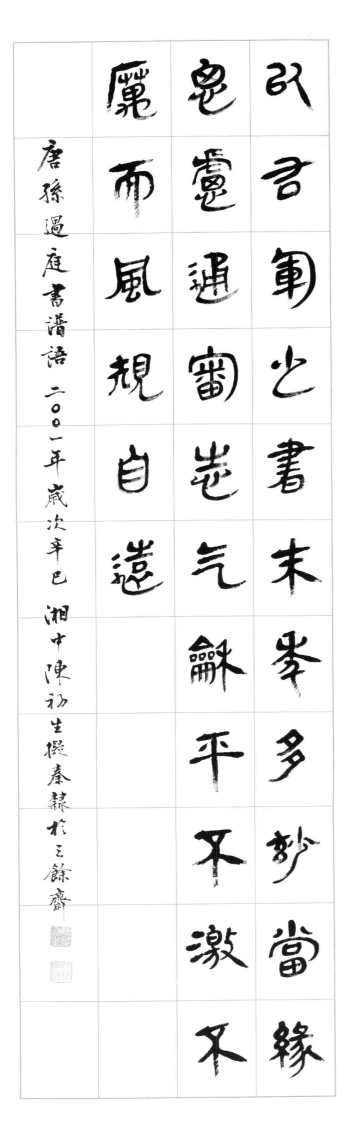

仲尼云五十知命也七十從

心故曰達夷險也情體權變

也道夫猶謀而後勤勤不失

宜皆然後言音必中理矣是

以言乎書必書末甞多妙當緣不

鬼臺遍窮卷气龥平不激

麗而風規自遠

唐孫過庭書譜語 二〇〇一年歲次辛巳 湘中陳初生擬秦隸於三餘齋

孙过庭书谱语·秦隶·136cm×40cm×2

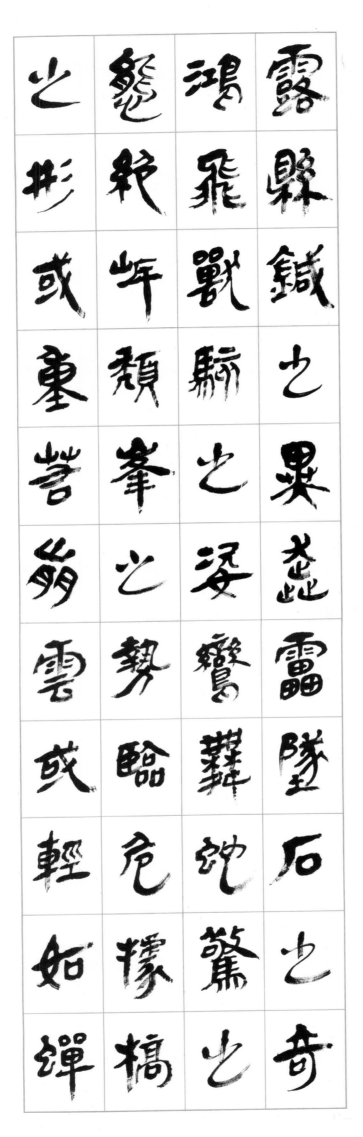

余志學之年，留心翰墨，味鍾張之餘烈，挹羲獻之前規，極慮專精，時逾二紀。有乖入木之術，無間臨池之志。觀夫懸針垂露之異，奔雷墜石之奇，鴻飛獸駭之資，鸞舞蛇驚之態，絕岸頹峰之勢，臨危據槁之形；或重若崩雲，或輕如蟬翼；

孙过庭书谱句·秦隶·136cm×40cm×4

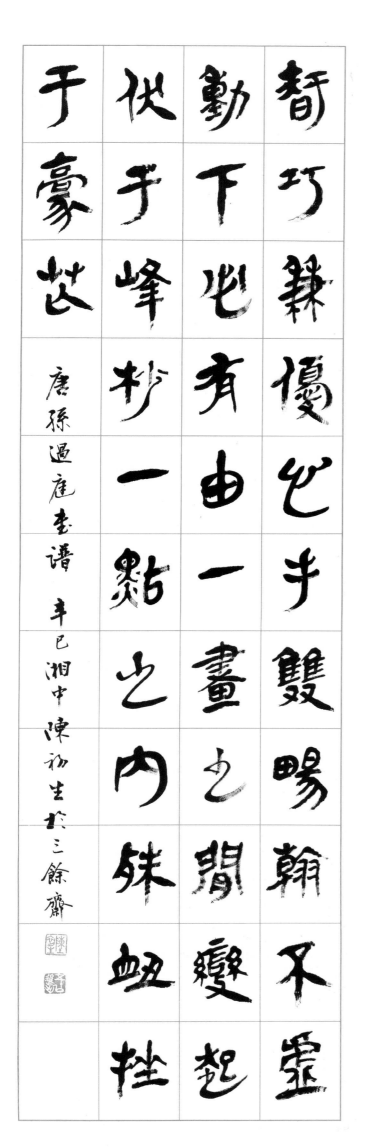

翼導之則泉注頓之則山安
纖纖乎似初月之出天崖落落乎
猶眾星之列河漢同自然之
妙有非力運之能成信可謂
智巧兼優心手雙暢翰不虛
動下必有由一畫之間變起
伏于峰杪一點之內殊衄挫
于豪芒

唐孫過庭書譜　辛巳湘中陳初生於三餘齋

以上車
工篇

字殘不識

以上秫

殷篇

右側（五）：

字残疑为创

以上田車篇

缺二字为重文

首缺二字

字残

缺一字

残一字

左側（六）：

缺二字

缺一字

缺字

以上釜篇

首残二字

残字不辨无成

上部残缺

缺三字

五　六

缺六字	卓	缺七字 大祝 缺一字
柔彳	田圈 夕 缺三字	曾田食 缺三字
	缺六字 残字 十昰	埶寧辭
	缺三字 薺辭其	
	缺一字 以上吴人 篇	缺三字 陳辭 大

石鼓文十石十篇爲四言體詩流傳至今殘泐漫漶甚難通其讀四川黄任軒先生據宋拓三种參較置彙摹勒合其優長遠勝阮元摹刻之本今以朱剪原拓綴本一臨於通讀原文或可一助又

乙酉孟春 湘中陳初生於九長精舍

秋水渔父至樂東山月出大明
孫曉野先生嘗集莊子毛詩篇目為聯
辛未夏湘中陳初生書

集庄子毛诗篇目联语·甲骨文·100cm×33cm

一〇九

集戰國中山王𧊒器銘字為聯

振鐸時傳天下德

立言能解心中憂

一九九五年四月湘中陳初生並篆

集战国中山王𧊒器铭为联·行书·136cm×32.5cm×2

林卡禅罗师嘉名美意浓畲

灵池沼静木巨花墙蕙梵音萦

古殿异卉丽宫史乘图口

壁修坛位独尊何不珠峰矮

故圃认归鸿

遊拉萨罗布林卡 紫末陈初生书此作

自作诗游罗布林卡诗·

行书·68cm×53cm

一二一

盧家少婦鬱金堂 海燕雙棲玳瑁梁 九月寒

砧催木葉十年征戍憶遼陽 白狼河北音書

斷 丹鳳城南秋夜長 誰為含愁獨不見

更教明月照流黃

唐沈佺期古意墨清雋 似蕭楚材 上律重法式之謂也 七律之謂 知之 沈佺期入腹獨蕭梢然率爾為之 入領鞍華挂角渾然無迹 當吟雪山弦合聲秋和 含珠掇玉諧宋齊人 當今振起律唱音永諮 戊戌陳初生

唐沈佺期呈古意补阙乔知之七律·行书·100cm×50cm

旅人冬雨林宿暮云皆染绿路转峰回得意川藏水连山看不足

自作诗自拉萨赴林芝车中口占·行书·233cm×51.5cm

自拉萨赴林芝车中口占　乙未三秋湘中陈初生归粤书之羹猫未盡也

負笈東湖畔研磨霽珞求經露潤

澤面語燦雲霞黃絹猶留篋烏雛仍

劃沙舉頭朝北楚魯殿暎櫻花

寧懷母校武漢大學劉賾博平教授一九八九年十一月陳初生書舊作

自作诗寄怀刘赜博平教授·隶书·120cm×34cm

石鼓文車工篇與詩經小維車工相類 乙酉春陳初生

临石鼓文车工篇·134cm×40cm

恒山雄峙國一寺獨懸之極目青雲
近隔廊世徑通雲嶺看細柱憑檻
納長風三友原能共和馳一室中

登恒山懸空寺

二零·九秋錄舊草 陳初生

自作诗登恒山悬空寺·行书·168cm×50cm

人民万岁·金文·109cm×50cm

中華鑄鼎由來早殷周大器稱國寶國之大事祀與戎

鼎鼎高隆陳社稷后母方鼎戎與辛擄威名數據好龜甲屢記行蹤顯向多方興

伐討西周名鼎有大盂康王諸宣治國道克鼎海上摶埴毛公眉鼎輝臺島戰國中山斶烈承銘辭儒雅誇精巧秦漢陣不多開山

川嶺出楠吉兆宋清天子嗜金銅博古西清作稽考中華新國氣泰新最高權力屬人民故革開教院園鼓志船對接潛龍壽人大殿堂

安國鼎人民萬歲定乾坤圖籙憲法睨宇宙合九五長銘記圖視我生六六達盛世受命篆來國鼎文我得右所傳我意壹直追三代古意栖半世

人中萬歲

陳初生篆

半世研磨未盧虔薄技終能為北京傳載半東方巨龍騰霄漢炎黃子孫東圍銅圓鼎巍巍傳之遠神州永固萬年春

公元二零一二年歲次壬辰首都人民大會堂全國人大常委會會議廳作鑄人民萬歲寶鼎總高一九五四毫米重一點三噸有餘余受

命蒙書鼎銘內容為摘錄中華人民共和國憲法九十五字加上鼎名共九十九字特作國鼎聚以紀之

公元二零一四年歲次甲午孟夏三月湘中陳初生并識於廣東省文史研究館

五泄水石俱奇，然後别後三日，夢中猶作虎涛聲，但恨世無青蓮之詩、王晉之文描寫其高古噴薄之勢，為缺典耳。石壁青削如琢，英氣高百餘仞，周圍峰峦石色如新浣淨，柟地而生，不容寸土。飛漂洿岩顛掛下，雷奔海立聲，聞數里，若千圍之玉宇，宙間一大奇觀也。

袁宏道五泄　戊戌陳功生

卜一川月日
雨雪征牧归亲

門外一川月白窗前萬山青
卜辭外兩字外作卜寴字用李孝定先生説
孫常敘集聯對清彭孫遹敘先生集聯
湘中陳初生

孙常叙集联·甲骨文·99.5cm×33cm

一二九

大盂鼎西周康王時器清道光初年
出土于陝西岐山縣禮村曾歸潘
祖蔭氏今藏中國歷史博物館器
高一〇一·九厘米·口徑七七·八厘米
銘十九行三九一字·重文三。銘文
體勢謹嚴·適瑰莊美·筆劃
之起止或圓或銳·因觀而異
為西周前期金文書法藝術
之典範·是拓為上海博物館
珂瓅版景印本·與原拓無
異·宜子寶也。

一九九四年三月十七日
湘中陳初生識於暨南大學
羊城苑十一棟六〇二幾當家
構新成聰明案關·意態
怡然·因展宗周遺寶觀焉。

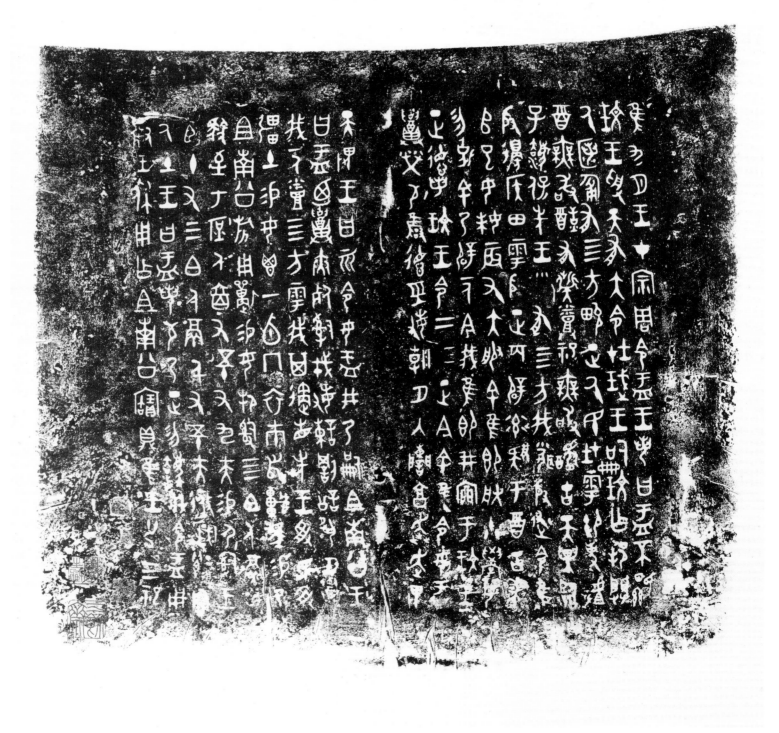

跋大盂鼎銘文拓本·行書·78.5cm×49cm

跋师寰簋铭文拓本·行书·99cm×36.5cm

师寰簋 器

师寰簋 盖

此师寰簋拓片，珂罗版本为一九八零年春蒙上海博物馆时马承源馆长及陈佩芬研究员而赠印刷精美，直下真陈原拓一等也。细审此拓师寰簋本，审察盖同铭此行款大小有异，盖下盖铭通拓雄陡，器铭则后挑多有铁划之感，两刷锈而致器铭字整而盖铭每有蚀失。此第二行反工惠为反平工，第三行拓速率重，或为拓速，此东鲍走为拓速我东鲍，第七行器铭两……

拓首黻讯布盖铭无拓字文不可读矣。末行器铭为子孙永宝用惠而盖铭外孙子永宝用。余晋年撰古文字材料检勘，与议倡建古文字校勘学，此器材料未尝采用，此後余将为书注研究该项计划未走完成，祈後来学者能读吾愿心。公元二〇二一年四月湘中陈初生题於羊城东圃庆场天成阁之汉琴堂

一三一

少年離別意那輕老去相逢亦愴情草草杯盤供笑語昏昏燈火話平生

自憐湖海三年隔又作塵沙萬里行欲問後期何日是寄書塞雁無由見雁自迴

王荊公示長安君乃為其之妹而作我之胞妹鳳娥因父母皆亡世乃撫養未彌月而逝

新作錫硯山同姓世子女夫婦渡歡皆之故去而憂妹今又病逝於岳陽痛哉悲出此無寄我思

王安石诗示长安君·行书·152cm×27cm

旧作论书五律·秦隶·233cm×51.5cm

譬章追羲獸善民效魯卿觀米雙篆

美首在六書精取溯博歸約還月飄轉

出坐蘭斯苑盛長可把芳馨

舊作論書五律一

湘中陳初生於暨南大學之樹蘭堂

立根居殿似其志至连襄体卧心犹

正斜残枝尚杨勉勤克庵守静聚

数红羊出朝三回首虬龙躍院墙

咏周公庙古柏 己亥之春陈劢生书旧作

自作诗五律咏周公庙古柏·行书·169cm×50cm

刘永济赠王星拱诗·行书·151cm×27.5cm

自笑迂疏百不宜　俗君江海亦峨眉　看滋兰芰暇情殊若敛神残

样事未遑去去谋　怀原坦荡散来文字足娱嬉　诗卷漫摅行当

共何用攀侪惜别离　张在军先生若难乎挥煌一本载一九四五年七月十一日乐山暴雨武大校授

会在文庙大礼堂举行暨文学话会欢送王星拱校长文学院之长刘永济病日赋赠别撰五言首二零一八年陈新王录

自作三徐斋琴铭九则·行书·181cm×20.5cm

太古之魂雨漢之材盛唐之制今世之裁清堂環佩九霄輕

谱记结徽静觀滄海寂守芳菲君子之懷禀德不遺

惟一元執顧中此虞廷十六字惠及江山萬代非特聖功王之

遺響會新偶之深心絲桐百衲振玉鳴金洋之半容與漢

燦三心希太古神随樂焕

乾伴絲綸結緣抹揉躅樂世遽　正合式款峽潜蚁　余所藏

（局部）

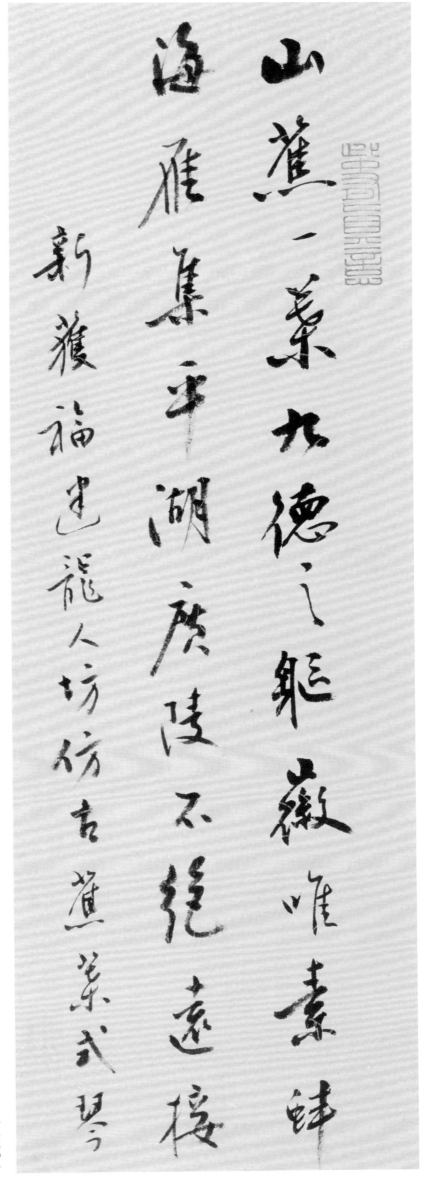

（局部）

自作鸣绿琴铭·行书·139cm×14cm

山蕉一葉九德之龜藏唯素絲不巨壇塘杉高立鶴梓東醉漁鴻波唱晚蘭芷生臺梅引秋塞麟蔮革肯酒枉滄海雁集平湖廣陵不絕遠後義虞諧和天地樂桑賢惡新獲福建龍人坊仿古蕉葉式琴余以鳴綠名之辛製銘以作之戊子人日月光正立于陳初生於羊城史圖屋偽场

峨嵋松　仲尼式百衲琴

一琴百衲歸藏峨嵋松君匜賞鑒翰墨爭雄複製精準電

朦神功宫牆之外任我縱橫　此琴壬辰潮藝軒製器仿清宫舊藏

明代百衲琴峨嵋松桐木為胎周身百衲紅檀木原刻報春琴若松淺雕御賞印鑒

及汪由敦勵宗萬陳邦彥梁詩正張若霖裘曰修諸臣琴銘悉依原樣摹出濤韻現

代科技之功也　是琴癸巳入藏寒齋乃加刻此銘　壬亥之春湘中陳羽生於蓮鳧堂

自作峨嵋松琴铭·行书·138cm×46cm

吾師容庚先生字希白歸頌齋

泓金銅高山巍巍流水深深絲桐

先師先生一九八、三年仙逝一

自作希白琴銘·行书·179cm×23cm

（局部）

吾師容庚先生字希白歸頌齋道德文章世人欽仰因以希白名此琴銘曰錚錚：其骨鏗鏘：其容屑絕裳覆功

泓金銅高山巍巍流水深深絲桐共振長頌宗風希白琴伸尼式斲琴高手揚州馬維衡監造于耒陽銘此以紀念

先師先生一九八三年仙逝不覺已三十六年矣二零一九年春三月湘中陳初生并識於潄琴堂

驪珠 靈機式

九重之淵百丈之潭千金之珠驪龍所頷化而為琴以雅以南世之瑰寶率由勤探是興晉禹黃富創斲壬辰入藏我齋而銘之乙亥陳初生

自作驪珠琴銘·行书·137cm×53.5cm

瀟湘水雲琴銘　仲尼式百衲琴　廣州梓文琴坊陳一民斲　陳初生銘

老僧携望之曲泛斯梓之之琴　紹古岡之遺響　會秋偏之深心　此桐百衲振玉鳴金

洋洋乎容與瀟湘雲水熙之乎徜徉　碧涧泉林聊詩志以寄暢　撫絃徽而長吟

此琴為廣州梓文琴坊陳一民先生所斲　陳氏親承嶺南琴派一代宗師楊新倫先生剖斵傳世古琴

及新製甚夥　此桐木百衲琴乃其最為得者　因銘而藏之　此銘庚寅製作己亥重書　陳初生

自作潇湘水云琴铭·行书·136cm×35cm

蕃禺商氏美傑一庭中有錫永祖蔭丕承親炙上虞羅氏書城類編

殷契頭角峰嶸集櫻石篆鋼筆至精開疆辟徑秦簡楚繒度藏宏富

鑒別神睛書壇巨擘篆隸人傾傳道授業大啓金滕抱惠題籤師恩永銘

商老承祚宇錫永粹業齋清末操瓮商衍鎏興東莞容庚希白先生為余

中山大學古文字學碩士研究生導師一九八五年商師抱病為批編金文字圖字

典題籤終成永憶謹泐斯琴心傅之遠焉乙未製銘己亥重秊陳初生

自作锡永琴铭·行书·135cm×41cm

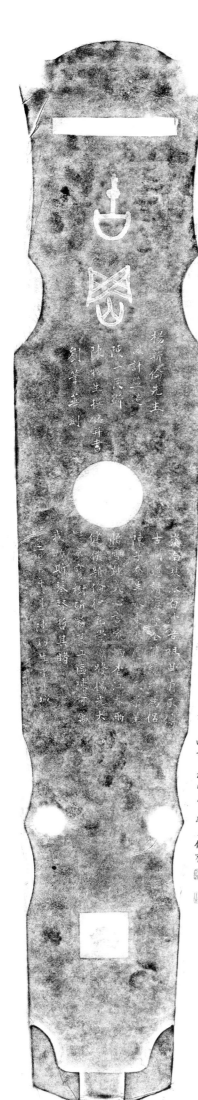

古岡琴出宋嶺懷靈巖寺一聯傳縮膽弐先跛現功臣名慶上凌煙狀義師噴义祝郭弢式斺陳代宋厨巧作掌思翻異樣新倫殊鞀睨鐘洪琴學原來逸不單曲馬筭籥達之揮
铭辭譔鐫乏文地左拓印尤雄聲上觀 古岡葆書飬者琴學大师揚影新倫先生誤計堅选具弟子陳一民手斲琴式無名子小新倫式希之護先迺振書琴铭黑概爐南學史由陳一民老古製
琴發折傳承人劉筆莱镌刻壁兩大學王碧堃博士
楊新倫先生
鎸一不斷
陳仲生操修畀書
劉筆荃刻

陳一民
斲一不斷
依依斲斯琴發其餘勁曲圖式可窺大兩
古岡其人白首祖且月長湧
公元二零一五年歲次乙未孟春之月
湘中陳弨生於磐石文學三館齋

古冈一脉琴史留真情韵有谱绿绮堪珍新偏振玉

宝树传薪泉派碧涧巅表长春

崔蓬武百纳琴西安李明忠研宝树壹旧藏二零一四年三月谢师导秀先生馨以为赐遂铭之恩师大春仙归道山撫之益增深念 二零一九年三月十七日湘中陈初生于潇琹堂

自作玉涧秋琴铭·行书·96cm×26cm

飞于天意昂然潜于渊小
转坤乾伴蛟绖结俦缘

昔滁州羁羊峡沉江古未佩出善鱼梅池文性无
羚峡潜蚪六

自作羚峡潜蛟琴铭·行书·112cm×21cm

（局部）

飞于天意昂然潜于渊小计争泛华铭心益坠陵谷迁
转坤乾伴蛟绖结俦缘抹猱躅乐无边　羚峡潜蚪
昔滁州羁羊峡沉江古未佩出善鱼梅池文性所用断翠若争冈州陈一民先生得其小片作琴甌心百年桐材为面形止不秀声清益嵗健六丁壬上喜且逞稂昷眀其寿涥二耆宾康寅製銘王亥春之陈初生

谁断雅琴天下至悲出塞龙翔在阴鹤志或操我畅繁促高巍消子

拯古甘遗　潮州选堂饶宗颐先琴台颂

五十年前科此墨弹琴与远睇

百一林铭刻一林诗再访与台赏之斑清音伴我之磐桓扪

治我心　甲午春三月返汉武大母校重游汉阳古与台得购扬

合所为铭刻之　即以琴台为名真琴缘之六选堂及业师谢尊

乙亥初夏枇辰同学之馀等备方殷广东省文史馆领导陈小敏致使梁伟题

谁断雅琴天下至悲出塞龙翔在阴鹤志或操我畅繁促高巍消子叙心壶林恩橶宗豆在望水月生廊青风拂幸吹柳戚围燕鸿芳往馀鸾依稀满江海二丁每归贵心低逢

拯古甘遗　潮州选堂饶宗颐先琴台颂　五十年前科此墨弹琴与远睇贵晃精伯于锺子知音者有亏有高人海我南逢有声得名师晚岁操琴与台颂移作琴铭

百一林铭刻一林诗再访与台赏之斑清音伴我之磐桓扪碑光贤宇深水高山仰面看无意琴台覆好与田缘一酬不须寻选堂先有琴台颂六录石焊甲作绦四首

治我心　甲午春三月返汉武大母校重游汉阳古与台得购扬州田元所断古琴黑漆断纹旧藏宋与梅梢月道壁同见青选堂镜父所撰与台颂六录

合所为铭刻之　即以琴台为名真琴缘之六选堂及业师谢尊秀芝志皆已仙逝直欲余天地之他．独怅此廖满下关公之二零一六年岁次己亥湘中陈初生

乙亥初夏枇辰同学之馀等备方殷广东省文史馆领导陈小敏致使梁伟题如石蜜橶异及扪栈遒心况二字田断楷之此本雁名二代之此一丑苇枇十看之太略

自作琴台琴铭·行书·168cm×21.5cm

海日朝暉湖光夕照白鷺青林景明情明恬
謝師導秀先生至廈門參加首屆海峽兩岸
伏羲式百衲琴銘以為記 青林白鷺琴銘

海日朝暉湖光夕照白鷺青林景明情明恬澹忘機摩心悟道一曲清吟悠然釋躁 庚寅文隨
謝師導秀先生至廈門參加首屆海峽兩岸國學論壇談藝操琴彌復鷺島更獲龍人琴珍
伏羲式百衲琴銘以為記 青林白鷺琴銘 庚寅製乙亥之春湘中陳初生於澄琴堂

自作青林白鷺琴銘·行书·135cm×21.5cm

（局部）

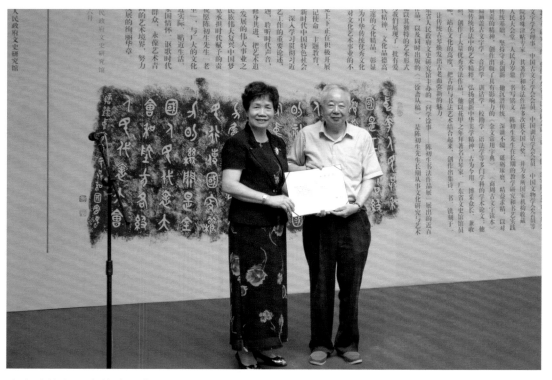

张小兰馆长颁发收藏证书

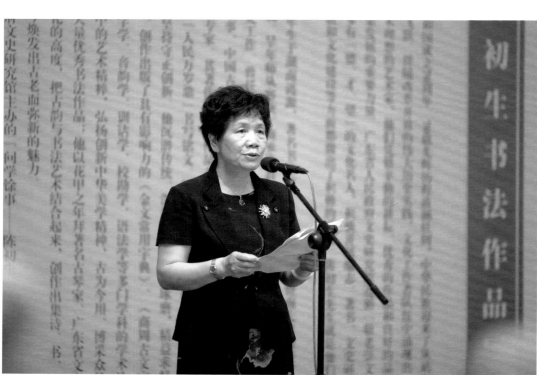

张小兰馆长讲话

问学馀事

陈初生书法作品展

陈永正题

主办单位　广东省人民政府文史研究馆
支持单位　暨南大学
　　　　　广东省文学艺术界联合会
　　　　　广州市文学艺术界联合会
　　　　　广东省书法家协会
承办单位　中央文史研究馆书画院南方分院
　　　　　广东省书法家协会
开幕时间　2019年6月21日上午10点
展览时间　2019年6月21日——6月28日
展览地址　广州艺术博物院

陈永正教授讲话

张桂光教授讲话

麦淑萍馆长讲话

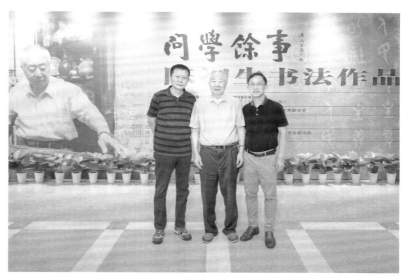

与魏健、梁伟智合影

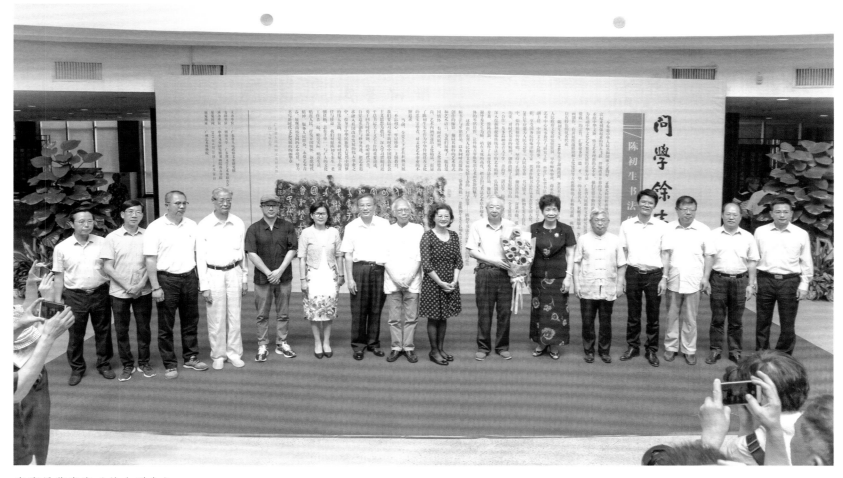

出席展览嘉宾（从右到左）：
张志兵、庄福伍、吴东胜、麦尚文、张桂光、张小兰、陈初生、王晓、陈永正、陈小敏、麦淑萍、刘涛、连登、颜奕端、江枫、陈伟安

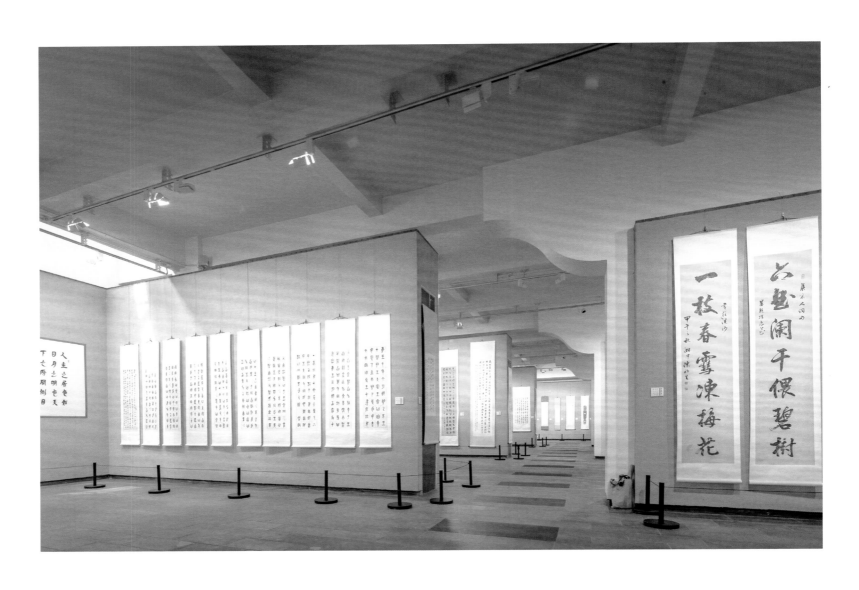

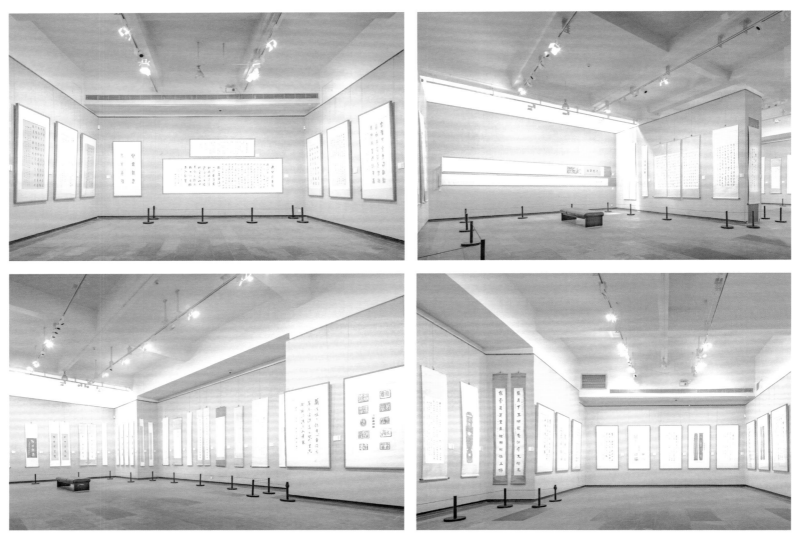

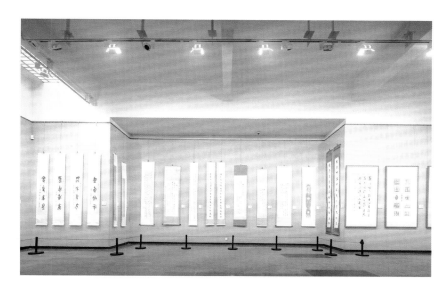

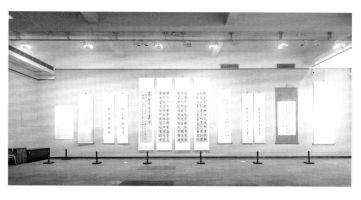

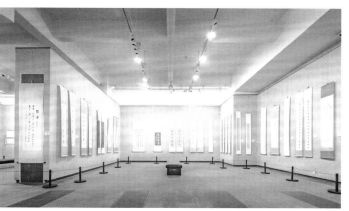

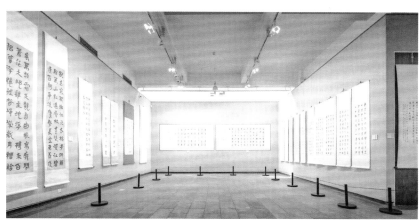

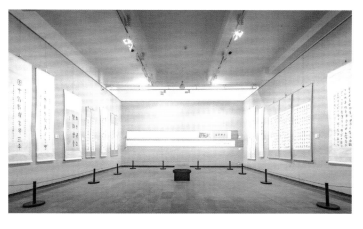

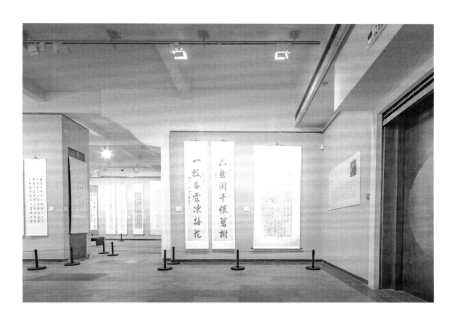

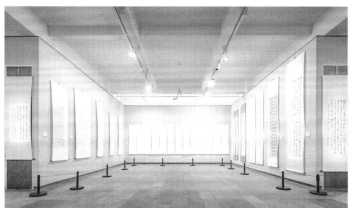

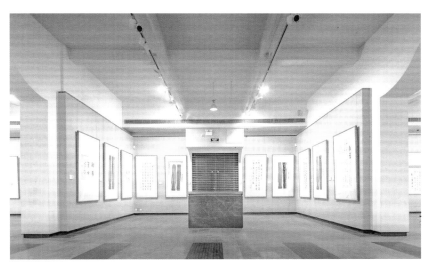

以学问修养为书——陈初生书法作品展在广州艺术博物院展出

六月二十一日，由广东省人民政府文史研究馆主办的『问学馀事——陈初生书法作品展』在广州艺术博物院举行，展出陈初生教授近百幅书法与琴铭作品，他以其独特的艺术形式和艺术语言，为我们呈现了一批有时代精神、艺术内涵的文化精品。同时，现场展示和发布了陈初生教授的新书《三馀斋丛稿》。

陈初生教授诗书画印皆通，出于对传统文人优秀生活的向往和守望，他专古文字、精诗学、通音韵、玩古琴、擅书法、刻琴铭……

学术上，陈初生教授的《金文常用字典》开创了金文字典编纂的新体例——形、音、义结合，被学术界评为『迄今为止一部适用的古文字字典』，全书六十万字均手写而成。书法创作上，他把书法和自己的学术研究、兴趣爱好有机结合，形成了淳厚雅正的书风。这次展览以『问学馀事』为名当然包含了教授的谦虚之意，但同时也指出了书法艺术的真正核心——以学问修养为书，才能彰显文化品位和格调。

采访中，陈初生教授认为书法专业应该设置在中文系，而不是在艺术学院，同时指出书法和绘画是两个不同的门类，对于这些观点，我们希望听到更多的学术声音，来探讨和推动书法的良性发展。

广州日报： 请简单说一下您学习书法的历程。

陈初生： 这次展览展示了我的多种书体，包括甲骨文、金文、秦隶、楚简、楷书、行书等，内容都是我自己创作的诗词、对联以及琴铭。我的工作主体是教学和做学问研究，我教过中学、大学本科、研究生，在老干部大学也教了十九年，几乎各种层次的学生都教过。在学术上古文字学、音韵学、训诂学、校勘学均有涉猎。书法，对我来说是在搞学术的过程中自然而然形成的，学术上的修养让我的书法有了好的基础。所以展览叫『问学馀事』。

广州日报： 您在暨南大学长期从事教学工作，请评价一下现在书法教育的现象。

陈初生：现在书法教育的学科设置上有问题——书法专业都在艺术系。我也赞成有些专家提出的把书法专业放在中文系，因为，书法和绘画是两回事。当今书法界的大短板，就是错别字太多。这只有中文学术背景的人才能解决这种现状，要有古文字、诗词、古代汉语的专业老师来参与教学，对书法而言，技法和学养同样重要。书法是独特的，现在各种乱书、丑书以及各种书法思潮盛行，如何正本清源。在继承优秀传统的基础上，再谈创新，谈发展，书法要踩在巨人的肩膀上登高。学书法要先临摹经典，学习要『取法乎上』。

广州日报：您在中山大学读研时受教于容庚、商承祚教授，他们对你书法的影响在哪里？

陈初生：容老、商老是我学习的导师，我在他们的引导下学习书法。学习金文时，容老拿出整本《金文编》《说文解字》，要我们抄写临摹。商老只要找到帛书的第一手资料，就拿来让我们临摹学习。商老说『隶书的出路在秦隶』，他是最早用秦隶写书法的，这对我影响很大。秦隶这种字体很高雅，易辨别，我后来写招牌常用这种字体。

广州日报：书法的实用功能日渐式微，中国书法在当下遇到了前所未有的困境，您如何看待？

陈初生：当今，书法的实用功能在逐渐减弱，但没有消亡，书法面临着困境，同时也是机遇。越是使用的人少了，才越显得珍贵，更能彰显书法的价值和地位。二〇一二年，人民大会堂会议厅要陈列一个《人民万岁》鼎，我用西周的金文书写了九十五个铭文，体现高雅、大国气象。我题写『花城广场』则用秦隶，但用简体字，考虑到公共场所要让稍有中文基础的人都能看懂。这为书法在当下怎样为社会、为城市服务提供了经验，也是书法在新时期的创新。

广州日报：古文字上的研究和学养，对书法创作有哪方面的影响？

陈初生：书法的成就是综合素养的体现，我退休后进入省文史馆，书法创作开始了一个总的运用和总的爆发——写诗词、弹古琴、刻琴铭成了我书法创作的一个新的亮点。书法艺术与文化精髓应该相得益彰，古代书法经典都是文人参与当时的文化活动，是内容和形式的完美结合，不是为了艺术而艺术。书法只有和内容结合，才能彰显书法的价值，如果只是玩线条，就没有了灵魂，没有文化内涵。

广州日报：如何看待现代书法？

陈初生：作为一种探索是可以理解的，但中国书法要健康发展，一定不能离开优良的传统，要尊重传统，不能离经叛道。我不赞成书法和世界接轨，接轨相当于把自己的特性丢失了，自己的优势不坚持，而去迎合西方的审美，那就很可悲。文化自信在书法上显得尤为重要。

广州日报：对于一般的书法爱好者，您有什么建议？

陈初生：首先，书法要提高，要下苦功临摹经典，这是中国几千年传承下来的传统。容庚先生最早就发现了『习刻

甲骨」，是当时学徒在甲骨上临习师傅的文字，这说明早在几千年就开始了临摹这种学习方式；另外，就是要多读书，古代经典《兰亭序》《自叙帖》《祭侄文稿》在文字内容上都是书写自己的诗文，成了千古名篇——书法绝不是简单的炫技，要以学问为积淀，否则书法无法提高。

陈初生先生，一九四六年生于湖南涟源，著名书法家、古文字学家，暨南大学教授，广东省人民政府文史研究馆馆员。早年师从容庚、商承祚教授，长期在暨南大学中文系、语文中心和艺术中心从事教学与研究工作。曾任广东省书法家协会副主席、中国书法家协会教育委员会副主任，享受国务院特殊津贴专家。

原载《广州日报》二○一九年六月二十三日第七版

谦谦君子，风雅一生：岭南书法大家陈初生的『问学馀事』

南方+客户端　统筹·李培　记者·覃　毅　黄堃媛

琴棋书画，吟诗作赋，是古代文人君子的雅好；对醉心古文字的陈初生来说，这些时代遗珠却是他乐此不疲的一生挚爱。

五十多年前，武大珞珈山，还是本科生的陈初生独自潜行拜访名师刘赜。彼时年轻的他求学若渴，以诚心感动了诸位恩师，自此开启了自己与古文字的不解之缘。

近日，由广东省人民政府文史研究馆主办的『问学馀事——陈初生书法作品展』在广州艺术博物院开幕，岭南书法界名家济济一堂，堪称盛事。

此次书法展是为陈初生在广州的第一次大型个人展，近百幅书法与琴铭作品亮相，『今年新中国成立七十周年，我也七十三岁了，书法生涯的回顾，更是一次致敬礼。』陈初生告诉记者。

书法展同时出版《三馀斋丛稿》，均是陈初生长期从事文化研究与艺术创作的缩影。《南方日报》、南方+记者采访了陈初生，探访展览背后的创作故事。

『学问深厚，以学养支撑书法』

在岭南书法界，陈初生以文人书法饮誉书坛。不仅是因为其书法有极高造诣，更因为他在古文字研究领域的成就、对古琴研究的造诣，这些成就了陈初生文人书法的高度。

多年来，陈初生以其笃定的信念坚守文人书法涵养，愈是静心创作，愈是享誉不断。

书法展开幕式当日，陈初生的诸多学生和老友齐聚一堂，同样热爱书法的暨南大学新闻传播学院教授蔡铭泽特作《深谢严师》以示祝贺。『一般的人称老师为「恩师」，但是陈老师是严师，他会对学生的缺点和错误严厉指出，这样学生也就会牢记在心。每当到关键时候，就会想起老师的教导。』

蔡铭泽接受采访时表示，岭南书法的繁荣，中山大学功不可没。容庚、商承祚在金石学、古文字学方面颇有建树，成为一代书法大家，陈初生即是得其真传的弟子。『陈教授学问深厚，以学问来支撑书法，不是单纯地流于表面，他的

金文和秦隶是时代的经典。』

陈初生毕生以教学和研究古文字学为主要工作，在暨南大学任教时，他系书法教育，牵头开设书法选修课，课堂向兄弟院校开放，承认所学课程的学分。在担任暨南大学语文中心主任时，陈初生直接萌发了创办艺术中心的愿望。

一九九二年，暨南大学开设中国文化艺术中心。当时，全国综合性大学开设艺术教育尚属少数。在担任暨南大学艺术学院之后的艺术学院打下了前期基础，他引进的曹宝麟、何思广、方楚乔、陈志平、谢光辉等教师，后来都是艺术学院的中坚分子。陈初生也一直被视为暨南大学艺术教育的奠基人。

除了在本校本职范围内从事艺术教育外，陈初生还在业余时间对社会艺术教育投入了相当的精力，他担任广州军区老干大学的书法兼职教师十九年，此外兼职担任广州书画专修学院教授多年，深受学员的欢迎。

据广州市海珠区书法家协会主席、广州书画专修学院副教授秦建中介绍，大概二〇〇四年时，陈初生在广州书画专修学院开设的书法高研班一开课就爆满，他也是慕名而去的追随者之一。『陈老师教学有道，也是有别于其他书法家最大的优点。『藏头护尾、中锋行笔、婉转通畅、对称平衡』，他给学生剖析篆书十六字诀，精炼概括，使学生终身受益；他能够把文字学的知识跟书法结合起来，告诉学生字的来源，在理解基础上把字写好。』

作为陈初生的较早的一批学生，秦建中认为：『陈老师的作品能够保存一种书卷气，在他的书法作品中能感受到一种文化气息，丝毫没有任何浮躁的迹象，较好地体现了中国书法肃穆安静的审美境界。这不是技法层面的东西，而是靠学养的积累和艺术的情怀。』

传承恩师遗风『括囊无咎』，受用终生

陈初生出生在湖南农村，家里是地道的农民家庭。四岁半那年，陈初生家对面不到二百米的地方建起了一所小学，虽然条件很差，但他仍然乐此不疲地往学校跑。『解放后我们村里有了第一所小学，建在一个庙旁边，当时有人在那敬菩萨，他们敬菩萨，我们念我们的书。』陈初生回忆说。

在那个物质条件奇缺的年代，钢笔和铅笔简直是天方夜谭，陈初生一开始读书用的就是毛笔，他笑称这是『童子功』，从小就用得很顺手，慢慢发展成了爱好。所以他几乎承包了初中班里的墙报制作。

『那时候写字还不得法，不是从「书法」的角度去练习，直到上了大学跟着名师才开阔了眼界，并结缘了古文字。』考上武汉大学中文系后，陈初生有幸得著名甲骨文学者夏渌和章黄学派的传人刘赜提点，从此开启了与古文字的漫长情缘。

古时文人治学讲究师门，师从章黄学派令陈初生喜不自胜。学生求学若渴，老师博学善书，两人有了无间的默契。

于是刘赜传授篆书书法，每笔每画细加指点，所写篆书，逐字批注。陈初生谈到此，感叹道：『老师的点拨与示范，让我醍醐灌顶，真是胜读十年书！』

对于陈初生，刘赜传授技艺的同时，更把文人士大夫之气传给陈初生。已是当时有名书法家的刘赜，墨迹珍贵。为时刻警醒陈初生，刘赜将挂于自家屋中多年的作品《括囊无咎》赠予学生。『括囊无咎』语出《易经》，指口袋收紧不露破绽，意喻谨言慎行，谦逊为人才能不招祸患。这成为陈初生受用至今的金玉良言。

而其后在中山大学师承恩师容庚的经历，让陈初生至今念念不忘。据陈初生回忆，容庚经常拖着老迈身躯到宿舍看望学生。每次老师来访，学生就在墙上画『正』字记录，结果毕业时发现墙上『正』字竟数不清。后及至容庚去世，陈初生挥笔写下挽诗：『墙头正字应犹在，记得先生数度来。』随后，陈初生历时六月作长文《学者容庚》，一方面纪念名师，另一方面也是提醒自己时常秉承先师遗风，做一名『真君子』。

几十年岁月流转，时代的审美意趣和书写态度都在变化，陈初生依旧铭记恩师教导，保持对书法的热忱赤子心。

对于现代派，陈初生认为书法立足于文化积淀，『喜欢写字又喜欢接受西方流行的理念，用那样的思想来指导书法，是比较急功近利的。』陈初生表示，写字首先要认字，古文字更需要严谨。『西方文化的理念尽管很热闹，但生命力不强。所以我们当代人应该很好地去研究，创作出符合这个时代的能够有历史高度的作品，这样才能对得起历史。』

书法是『问学馀事』要花『笨』功夫学好

陈初生把这次展览主题定为『问学馀事』，把自家居室起名『三馀斋』，以往著作中也常见『馀』字。

陈初生告诉记者，《三国志·董遇传》有言：『董遇言为学当以三馀，曰冬者岁之馀，夜者日之馀，阴雨者晴之馀也。』意思是，冬天是一年中的闲馀，夜里是一天的闲馀，阴雨天是平时的闲馀，要善于利用这『三馀』勤奋读书。

『于我而言，主业是学术研究和教学，书法是『馀』事，需要用休息时间下『笨』功夫去学好。』

即使是『馀』事，陈初生这些年来青灯相伴初心不变，把它做到了极致。

早在二〇一二年，人民大会堂全国人大常委会会议厅『人民万岁』鼎铸成，并正式陈设，宝鼎上方正中刻的『人民万岁』印章和鼎内壁铭刻的九十五字金文便是由陈初生书写，一时间传为佳话。

位于白云山九龙泉摩星岭的广州碑林，高二至三米，内容为清朝一名诗人所作的诗词，是陈初生受命以金文书写、镌刻而成。

二〇一三年，武大一百二十周年校庆，陈初生受命为母校所作『自强、弘毅、求是、拓新』八字刻石，记载了武大的一段历史，至今立于武大校园内勉励着后来学生。

从暨南大学教授岗位上退休后，陈初生开始学古琴，近十年来日日习琴，藏琴并制琴铭，挖掘岭南古琴文献。每逢高朋毕至，兴之所至，陈初生便演奏几曲。谈到古琴的好处，他认为，弹奏古琴是『与古对话，与自己对话』。至今他已收藏古琴六十余张，琴谱现存三千余首……

『古人弹琴寄托情感，琴乐里头有情感的东西，或斗志昂扬，或阴郁哀婉，琴韵有音韵、节奏，有如行云流水一般的韵律；书法也是一样，有浓淡轻重、起承转合，哲学原理是一致的。』陈初生把琴乐视为对书法的一种反哺。

他把自己的这些雅好打了个比方：『很多知识都是融汇而成一体的，吃饭的时候，吃鱼、吃大米、吃肉，都是单向的，但是发挥作用的时候，到底哪个起作用，讲不清楚。学习的时候，都是按学科分类的，但运用起来需要触类旁通。』

『心无挂碍，身体康强。』陈初生其中一幅书法作品以圆润的笔触给人一种通达舒适的感觉，而回顾一生挚爱的古文字和书法，以及古稀之年自得其乐地学习古琴，他的答案是：我很幸福！

原载南方＋客户端　二〇一九年六月二十七日晚二十点零二分

陈永正先生在陈初生先生书法展览开幕式上的讲话：

参观陈初生先生的书法展览，我有两点感受。

第一，初生先生是容庚、商承祚两位先生的研究生，所传承的容、商之学是『古典之学』『通人之学』。孔子以诗、书、礼、乐教，弟子身通六艺。初生先生是一位古文字学者，能诗擅书，解音律，正是『通人』所应识的『艺事』。

近百年来，中华文化道统断裂，高校所培养的多是有一技之长的专家，『文化人』不懂诗，也不习书法，对中华传统文化就不可能有全面、正确的认知。

第二，书法，本应是所有识字者所应具的修为，而今却成了独立的『艺术』，并出现了一大批专业书法家。书法，逐渐脱离了文化，而成为一门技艺，书法家不诵读古文，也不创作诗词，写错别字更是常有之事。古人论书，每重雅俗之辨，书者若灵府无程，则必成俗书。当代书者，以创新为名，变态百出，俗书更是大行其道。初生先生及其书法，对当代的意义『文化人』与『书法家』当有着不同的启示意义。

（根据开幕式现场手机录音整理）

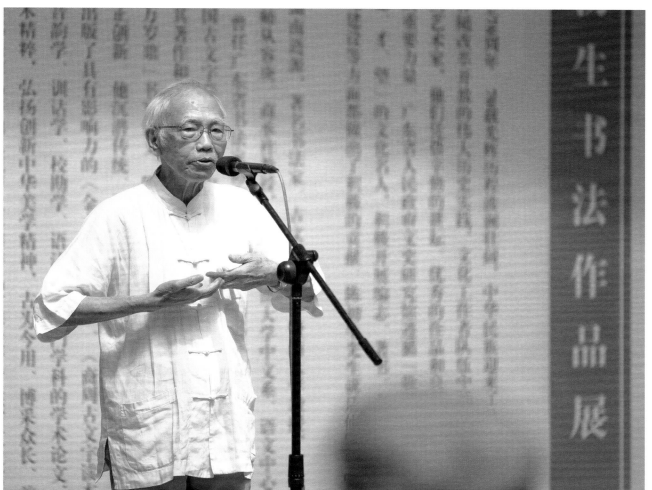

陈永正教授

首先我代表广东省书法家协会对『问学徐事——陈初生书法作品展』胜利开幕表示热烈的祝贺。

陈初生先生是我国著名的古文字学家、书法家、书法教育家。陈先生在中国文字学会理事、中国书法家协会教育委员会副主任、广东省书法家协会副主席以及暨南大学语文中心、暨南大学艺术中心任上，不但为中国语言文字研究事业、中国书法教育事业、广东省书法事业做了诸多有益的工作，而且对暨南大学语文中心和暨南大学艺术中心的建立、健全和发展做出了杰出的贡献。从暨南大学艺术中心的教学、办公、展示场所的设计，到曹宝麟、何思广、方楚乔、陈志平、谢光辉等人才的引进，到中心架构的搭建、课程设置、教学内容的编排，都是陈初生先生亲力亲为建立起来的。暨南大学艺术教育有今天，陈先生功不可没。

所以，我认为，暨大书法美术专业以及整个暨大艺术学院，陈先生都是名副其实的奠基人。

一个外省人，深度融入岭南，成为岭南书法的中坚分子，是值得我们学习和敬佩的。

初生先生在文字、音韵、训诂、文学、书学、琴学领域都有深厚的学术根基，在书法篆刻与诗词创作、古琴弹奏等方面也有很高造诣。他的《金文常用字典》以传承、创新、实用三大特色享誉学界。与董琨、陈抗、刘翔合作的《商周古文字读本》自一九八九年出版以来，已在大陆和台湾再版重印多次，一直是海峡两岸多所大学的本科和研究生教材，三十年长盛不衰，去年还应商务印书馆之邀，修订出版。

初生先生五体皆能，而以金文、秦隶最精。时下习金文、秦隶者不少，但错字连篇、了无古韵的通病，即使专家、评委都未能幸免，初生先生有学术底气的支撑，故能用字精准；通过接触大量金文拓片与秦隶原始材料，故能精准把握古人的气息神韵，迈越时流。

这里要特别推介的是初生先生的琴铭。他收藏了六十多张古琴，每琴一铭，从定名、撰铭、书写、镌刻都由初生先生独力完成，我不敢说后无来者，但前无古人，恐怕应是事实。我们不但可以领略到初生先生不同书体的书法艺术风采与精致入微的镌刻艺术，我们还可从内容上领略初生先生的文学素养、思想情怀：潇湘水云琴铭表达对故乡的眷怀，海心沙琴铭表达对广州的热爱，珞珈琴铭、康乐清风琴铭、希白琴铭、锡永琴铭表达对母校与老师的感恩，曹溪禅韵琴铭、琴台琴铭对禅学、琴学的理解……，每篇都是有血、有肉、有思想、有灵魂的创作。

（根据开幕式现场手机录音整理）

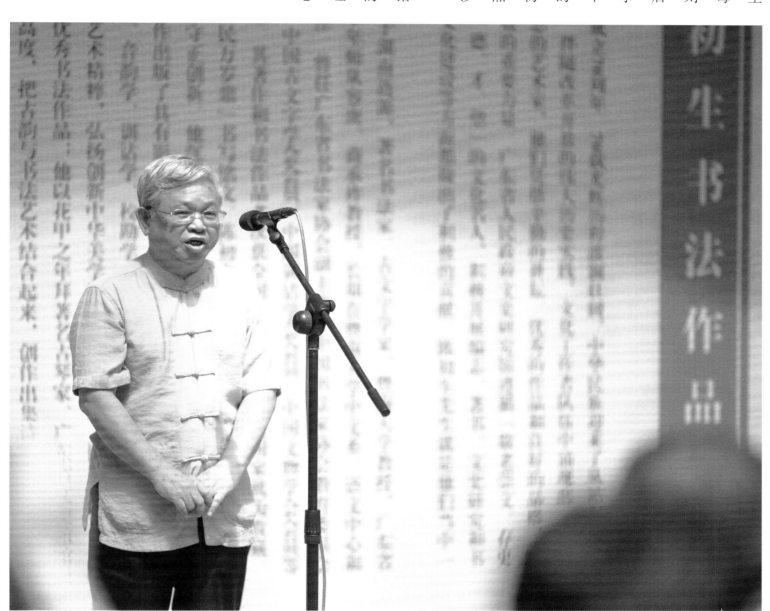

张桂光教授

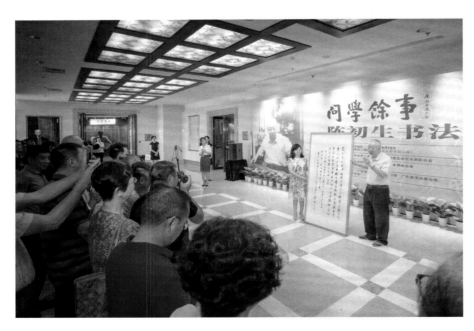

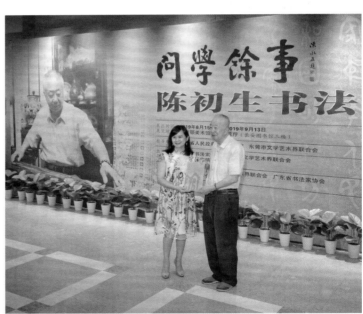

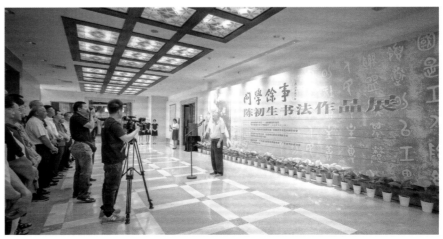

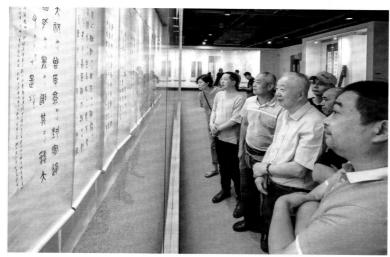
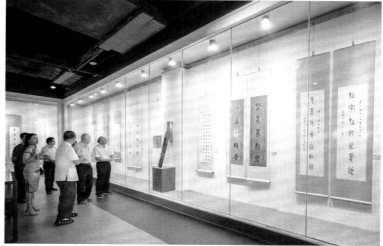

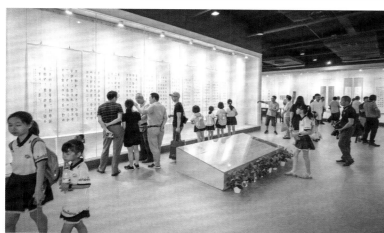
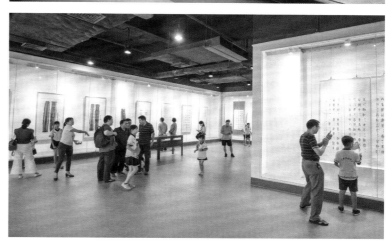

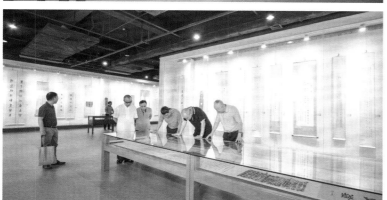
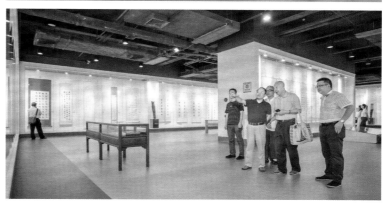

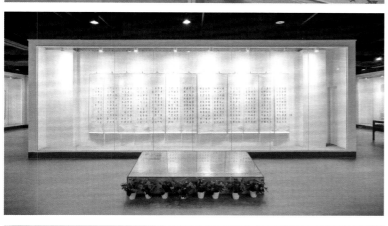
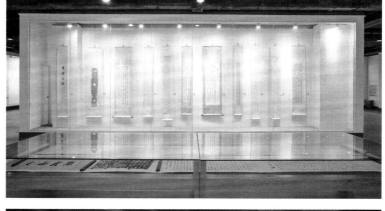

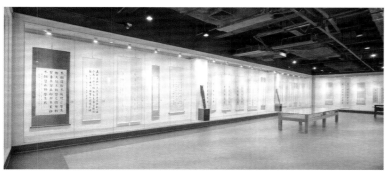
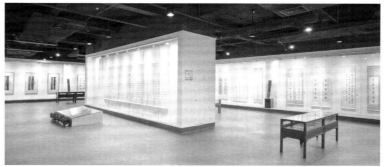

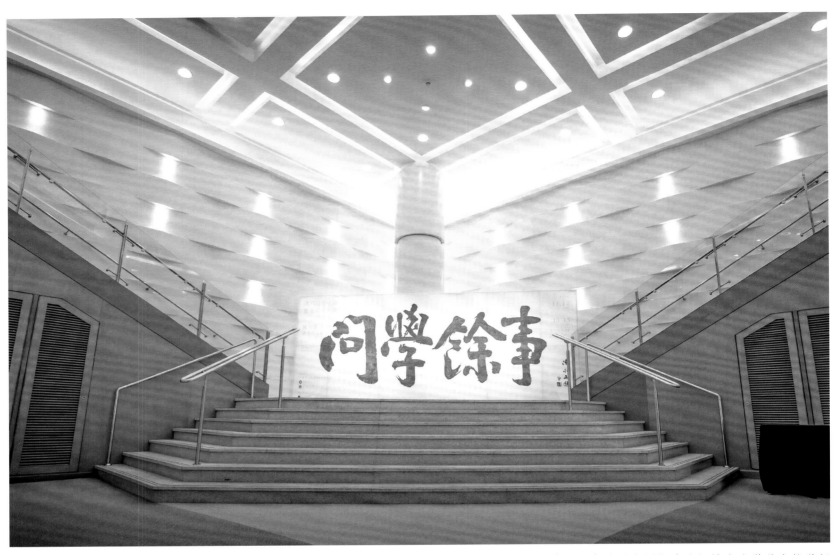

十一月十二日"问学馀事——陈初生书法艺术展"在澳门城市大学艺术馆举行

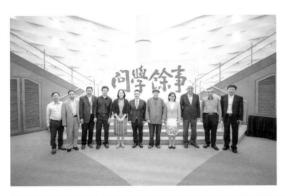
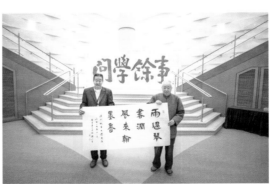
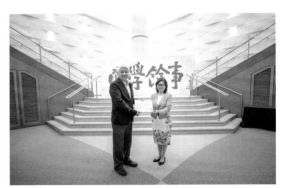

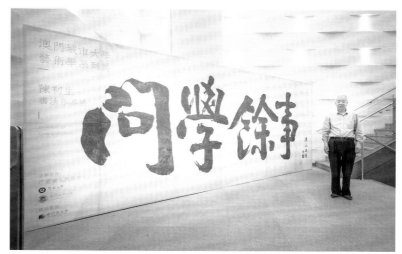
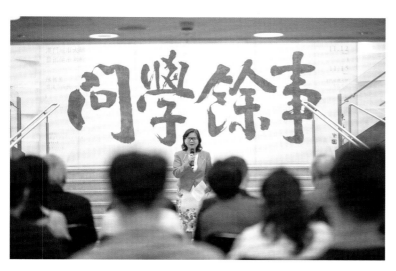

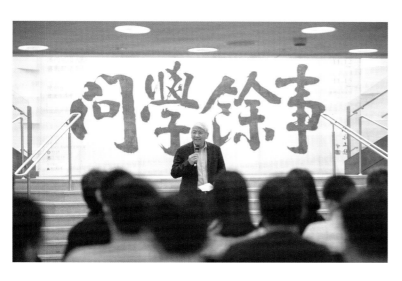

『问学馀事——陈初生书法作品展』在湛江45号美术馆隆重开幕

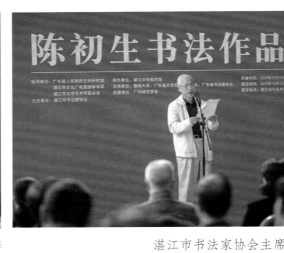

湛江市文化广电旅游体育局局长彭晖致辞　　　　　湛江市书法家协会主席周军致辞

二〇一九年十二月十五日（周日）上午十时整，由广东省人民政府文史研究馆、湛江市文化广电旅游体育局、湛江市文学艺术界联合会指导，湛江市书法家协会主办，湛江45号美术馆承办，暨南大学、广东省文学艺术界联合会、广东省书法家协会支持，广州裱艺学会后援的『问学馀事——陈初生书法作品展』在湛江45号美术馆举行隆重的开幕仪式。

湛江市人民政府副市长崔青，广东省人民政府文史研究馆副馆长麦淑萍，湛江市文化广电旅游体育局局长彭晖，湛江市文化广电旅游体育局副局长张红斌，湛江市文学艺术界联合会副主席刘仙花，中央文史馆书画院南方分院执行院长魏健，广东省美术家协会原副主席冯兆平，湛江市书法家协会主席周军，湛江45号美术馆艺术总监、湛江市书法家协会副主席林望，湛江书画院院长王明鹏，广东省文史馆馆员林校伟，广东中量工程咨询有限公司总裁何丹怡，广州裱艺学会会长梁伟智，广东省书法家协会理事莫颂军，湛江市书法家协会监事长庞罗养，湛江市书法家协会副主席徐宏成、曾如影，湛江市书法家协会秘书长徐海松，湛江市书法家协会主席团成员李吾铭、陈尚来等领导嘉宾，以及书法爱好者数百人参加了开幕仪式。

湛江市书法家协会主席周军在致辞中说到，这次『问学馀事——陈初生书法作品展』展出的近百幅书法与琴铭作品是陈初生先生长期从事文化研究与艺术创作的缩影。这是他深入传统经典，脚踏实地的传承创新之作。他的书艺远古质朴，静穆空灵，是岭南书法界的一面旗帜。他行事低调，淡泊名利，诲人不倦，德艺双馨，这与某些急功近利的书法家形成了鲜明的对比，其以卓越的艺术实践和良好的道德操守成为岭南文艺界的典范。他以其独特的艺术形式和艺术语言，为我们展现了一批有爱国情怀、有时代精神，文化品德高尚、艺术内涵深邃的文化精品，彰显了陈

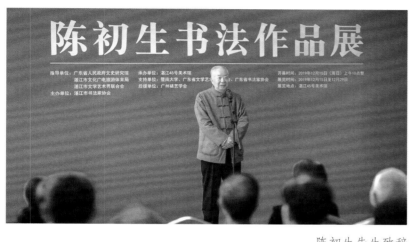

陈初生先生致辞　　　　　　　　　广东省人民政府文史研究馆副馆长麦淑萍致辞

初生先生作为中华传统优秀文化的忠实守望者，对文化艺术事业的不懈追求。书法文化是中华民族文化核心的核心，蕴含着中国传统文化的精髓，承载着中国文化的审美情趣。湛江市书法家协会将不断地引进省内外的名家展览，努力打造湛江书法文化品牌，以文化的软实力提升城市的品质，为湛江的书法文化继续担任『服务员』的角色，为湛江的书法爱好者服务。

湛江市文化广电旅游体育局局长彭晖在致辞中说到，今年是中华人民共和国成立七十周年。波澜壮阔的七十载光辉历程，中华民族迎来了从站起来、富起来到强起来的伟大飞跃。伴随改革开放的伟大历史实践，文化工作者队伍中涌现出一大批承续中华文脉、恪守艺术理想的艺术家，他们凭借辛勤的耕耘、优秀的作品和良好的品格，成为推动中华文化艺术繁荣发展的重要力量。陈初生先生就是其中的优秀代表。陈初生先生，一九四六年生于湖南涟源，著名书法家、古文字学家，暨南大学教授，广东省人民政府文史研究馆馆员。早年师从容庚、商承祚教授，长期在暨南大学中文系、语文中心和艺术中心从事教学与研究工作。曾任广东省书法家协会副主席、中国书法家协会教育委员会副主任、中国文字学会理事等职，享受国务院特殊津贴专家。

陈初生先生在长期的教学研究和书艺实践中，始终植根传统基础，坚持守正创新。他深入挖掘和提炼传统书法中的艺术精粹，弘扬创新中华美学精神，古为今用、博采众长、兼收并蓄、推陈出新，创作了大量优秀书法作品，他以花甲之年拜著名古琴家谢导秀先生为师，站在文化的高度，把古韵与书法艺术结合起来，创作出集诗、书、镌刻于一体的琴铭佳作，让传统古琴焕发出古老而弥新的魅力。本次展览展出的近百幅书法与琴铭作品是陈初生先生长期从事文化研究与艺术创作的缩影。他以其独特的艺术形式和艺术语言，为我们展现了一批有爱国情怀、有时代精神，文化品德高尚、艺术内涵深邃的文化精品，彰显了陈初生先生作为中华传统优秀文化的忠实守望者，对文化艺术事业的不懈追求。

广东省人民政府文史研究馆副馆长麦淑萍在致辞中说到，今天，我们在祖国大陆最南端的滨海城市湛江举办『问学馀事——陈初生书法作品展』，向新中国成立七十周年致敬！为此，我谨代表广东省人民政府文史研究馆对展览的开幕表示热烈

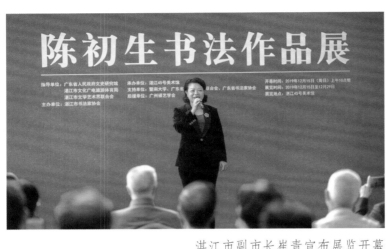

陈初生先生向湛江45号美术馆赠送书法作品

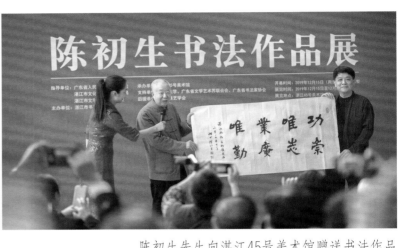

湛江市副市长崔青宣布展览开幕

的祝贺！向支持这次展览的湛江市文旅局、湛江市文联、湛江市书协、湛江市45号美术馆等有关单位，以及为这次展览付出辛勤劳动的工作人员表示衷心的感谢！向各位来宾表示热烈的欢迎！陈初生先生出生于历史悠久、人文荟萃的湘楚文化重镇湖南娄底涟源，那里孕育了清代名臣曾国藩、辛亥先驱陈天华、中共早期领导人蔡和森、国际共产主义战士罗盛教等众多杰出名人，如今，陈初生先生也成为湖南籍的著名学者，在他的家乡娄底设有陈初生艺术馆，将永久展示珍藏他的艺术作品。

陈初生先生从小热爱中国传统文化，在著名学府武汉大学中文系读书期间，沉醉于书法艺术，在中山大学研究生学习期间，师从享誉国际的著名古文字学家容庚、商承祚先生，可谓名师出高徒，薪火有代传。陈初生先生在五十多年的书法艺术实践中，始终植根于传承中华文脉，坚持守正创新思想，二〇〇〇年他被中国书法家协会授予德艺双馨会员称号，二〇一二年应邀为北京人民大会堂书写「人民万岁」鼎铭文。编撰出版了有较大影响的《金文常用字典》《三馀斋丛稿》《商周古文字读本》（合作）等多部专著、个人书法集和古琴作品集。这次展览共展出陈初生先生创作的一百幅书法作品，这只是他书法艺术创作的一个缩影，希望能够为湛江观众带来美好的艺术感受。习近平总书记指出：「中华优秀传统文化是中华民族的文化根脉，其蕴含的思想观念、人文精神、道德规范，不仅是我们中国人思想和精神的内核，对解决人类问题也有重要价值。」一个国家、一个民族的富强，总是以文化繁荣兴盛为支撑的。广东省文史研究馆是广东省政府的一个直属部门，文史馆是文化名人汇聚的地方，是文化建设的重镇，其主要任务是组织馆员开展文史研究、艺术创作和文化交流活动，在传承、弘扬和创新中华民族优秀传统文化中做出贡献。我们希望通过这次活动，进一步弘扬中华优秀传统文化，为繁荣发展中华文化艺术、丰富民众文化生活，推动广东文化强省建设做出我们的贡献。「国民之魂，文以化之；国家之神，文以铸之。」让我们坚定文化自信，展望中华民族伟大复兴美好愿景，在建设社会主义文化强国中，书写更加辉煌的文化篇章。

湛江陈初生书法展合影

问学馀事 德艺双馨
——直击陈初生书法作品展

湛江晚报 记者·卓朝兴 通讯员·曾如影

十二月十五日，由广东省人民政府文史研究馆、湛江市文化广电旅游体育局、湛江市书法家协会主办，湛江45号美术馆承办，暨南大学、广东省文学艺术界联合会、广东省书法家协会支持的『问学馀事——陈初生书法作品展』在湛江45号美术馆开展。湛江市副市长崔青、广东省人民政府文史研究馆副馆长麦淑萍等出席并观展。

本次展览将一直持续到十二月二十九日，欢迎广大市民踊跃参观。

【现场】展出百幅书法与琴铭作品

『我们在祖国大陆最南端的滨海城市——湛江举办『问学馀事——陈初生书法作品展』，共展出陈初生创作的一百幅书法作品与琴铭作品（在古琴上刻字），这只是他书法艺术创作的一个缩影，希望能够为湛江观众带来美好的艺术感受！』

麦淑萍代表广东省人民政府文史研究馆对开展表示祝贺。她介绍，省文史研究馆是广东省政府的一个直属部门，文史馆是文化名人汇聚的地方，是文化建设的重镇，其主要任务是组织馆员开展文史研究、艺术创作和文化交流活动，在传承、弘扬和创新中华民族优秀传统文化中做出贡献，『文明因多样而交流，因交流而互鉴，因互鉴而发展。我们希望通过这次活动，进一步弘扬中华优秀传统文化，为繁荣发展中华文化艺术、丰富民众文化生活、推动广东文化强省建设做出我们的贡献。』

『本次展出的百幅书法与琴铭作品，是陈初生长期从事文化研究与艺术创作的缩影。』湛江市文化广电旅游体育局局长彭晖认为，陈初生以其独特的艺术形式和艺术语言，为大家展现了一批有爱国情怀、有时代精神、文化品德高尚、艺术内涵深邃的文化精品，『彰显了陈初生作为中华传统优秀文化的忠实守望者，对文化艺术事业的不懈追求。』

【情缘】时隔十三年再来湛江办个展

『早在二〇〇六年，我就应邀在湛江市博物馆办过一次个人书法展览。雷州半岛文化底蕴深厚，书法名家和爱好者

众多。这次来，感觉湛江对文化艺术的重视程度，比以往有了更大程度的提升。』

陈初生一九四六年出生于历史悠久、人文荟萃的湘楚文化重镇——湖南娄底涟源，为著名书法家、古文字学家，暨南大学教授，广东省人民政府文史研究馆馆员。他早年师从容庚、商承祚教授，长期在暨南大学中文系、语文中心和艺术中心从事教学与研究工作，曾任广东省书法家协会副主席、中国书法家协会教育委员会副主任、中国文字学会理事、广东省书法家协会副主席、广东省文史馆书法院院长等，享受国务院特殊津贴专家。

据悉，陈初生在长期的教学研究和书艺实践中，始终植根传统基础，坚持守正创新。他深入挖掘和提炼传统书法中的艺术精粹，弘扬创新中华美学精神，古为今用、博采众长、兼收并蓄、推陈出新，创作了大量优秀书法作品。难能可贵的是，陈初生以花甲之年拜著名古琴家谢导秀为师，站在文化的高度把古韵与书法艺术结合起来，创作出集诗、书、镌刻于一体的琴铭佳作，让传统古琴焕发出古老而弥新的魅力。

【评价】他是岭南文艺界典范人物

『受家乡浓厚氛围影响和熏陶，我从小就热爱中国传统文化。』

据介绍，在陈初生的家乡，曾孕育了清代名臣曾国藩、辛亥先驱陈天华、中共早期领导人蔡和森、国际共产主义战士罗盛教等众多杰出名人。作为湖南籍著名学者，在他的家乡——娄底设有陈初生艺术馆，在中山大学研究生学习期间，他师从享誉国际的著名古文字学家容庚、商承祚，可谓名师出高徒，薪火有代传。陈初生在五十多年的书法艺术实践中，始终植根于传承中华文脉，坚持守正创新思想。二〇〇〇年他被中国书法家协会授予德艺双馨会员称号，二〇一二年应邀为人民大会堂书写『人民万岁』鼎铭文；编撰出版了有较大影响的《金文常用字典》《三馀斋丛稿》《商周古文字读本》（合作）等多部专著、个人书法集和古琴作品集。

中央文史馆书画院南方分院执行院长魏健，广东省美术家协会原副主席冯兆平等名家评价道：『陈初生的书艺远古质朴，静穆空灵，是岭南书法界的一面旗帜。他行事低调，淡泊名利，诲人不倦，德艺双馨，以卓越的艺术实践和良好的道德操守，成为岭南文艺界的典范。』

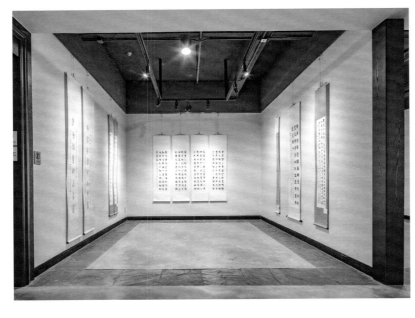
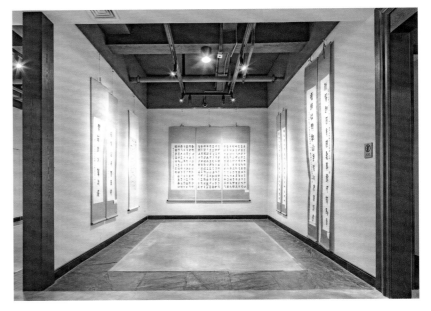
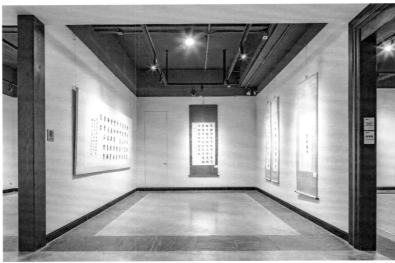
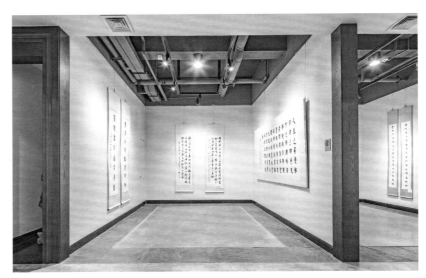
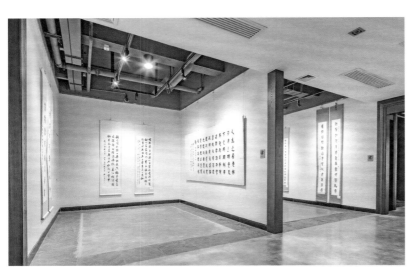
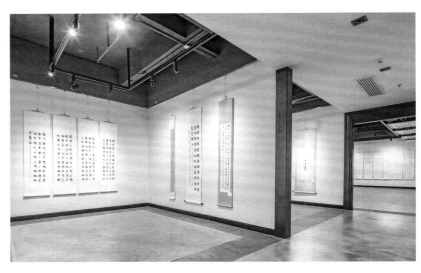
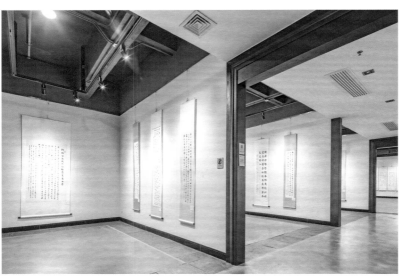
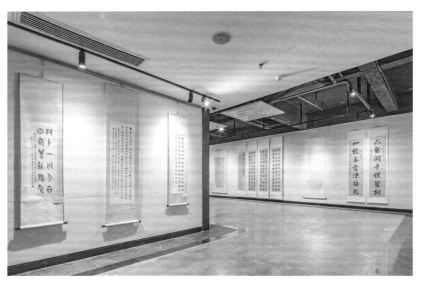

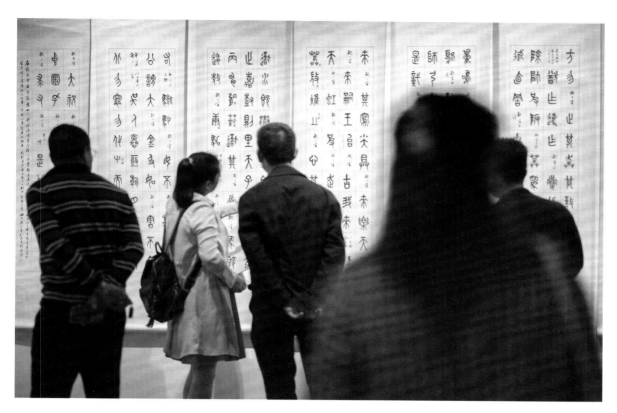

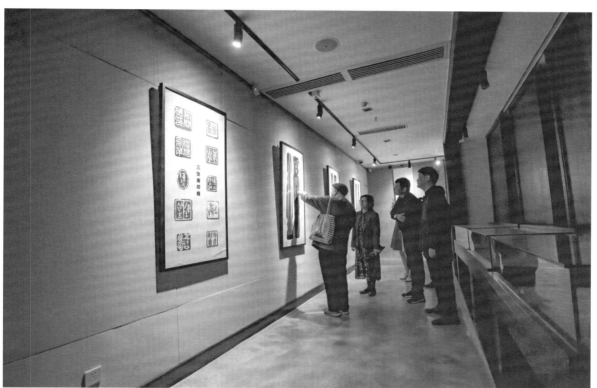

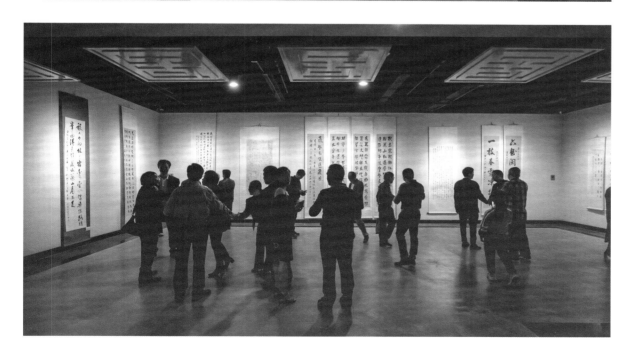

陈初生教授致辞

广东省人民政府文史研究馆副馆长麦淑萍同志致辞

江门市政府机关党组成员、二级巡视员容新荣同志致辞

二〇二〇年九月一日上午十一点，由广东省人民政府文史研究馆、中共江门市委宣传部、江门市文化广电旅游体育局指导，江门市美术馆主办，广东省岭南文化艺术促进基金会支持，江门市书法家协会、广州裱艺学会协办，东西文化艺术中心承办的『问学馀事——陈初生书法作品展』在江门市美术馆开幕。

出席本次展览开幕式的领导、嘉宾以及新闻记者有：

广东省政府参事室（文史研究馆）副主任（副馆长）麦淑萍同志，

广东省政府参事室（文史研究馆）党组成员、副主任（副馆长）周高同志，

广东省政府参事室（文史研究馆）一级巡视员陈小敏同志，

原广州军区副参谋长、广东省人民政府文史研究馆馆员孔见同志，

广东省人民政府文史研究馆馆员李遇春同志，

广东省人民政府文史研究馆馆员许鸿基同志，

广东省人民政府文史研究馆馆员李伟同志，

广东省人民政府文史研究馆馆员何伯昌同志，

中国美术家协会理事、澳门城市大学美术系主任孙蒋涛先生，

广东省岭南文化艺术促进基金会秘书长、南方电网数字传媒科技有限公司党委书记、董事长李晓彤同志，

广东省人民政府文史研究馆文史处处长谭劲同志，

广东省人民政府文史研究馆文史处一级调研员魏健同志，

广东省人民政府文史研究馆文史处四级调研员杨永春同志，

广东省人民政府文史研究馆联络与交流合作处副处长周建同志，

江门市文化广电旅游体育局副局长柳超球先生代表市美术馆受赠并颁发收藏证书

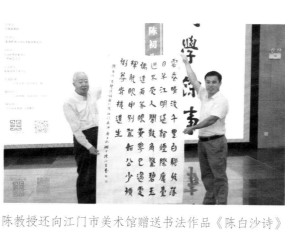

陈教授还向江门市美术馆赠送书法作品《陈白沙诗》

江门市文化广电旅游体育局副局长柳超球先生代表江门市美术馆向陈老师颁发聘书

原广州市文联主席乔平同志，

广州市亚运博物馆馆长张泽明同志，

江门市政府机关党组成员、二级巡视员容新荣同志，

江门市文化广电旅游体育局副局长柳超球同志，

江门市政协原专职常委、市书协原名誉主席陈国标先生，

江门市档案局原局长李文照同志，

江门市委宣传部文化科科长石岩同志，

江门市文化广电旅游体育局艺术科副科长岑川同志，

江门市文化广电旅游体育局艺术科科长汪雨红同志，

江门市政协常委、江门市博物馆馆长黄志强同志，

江门市书法家协会主席、开平市文联主席冯永胜同志，

江门市美术馆副馆长苏志志同志，

江门市书协名誉主席陈伟达先生，

江门市书协名誉主席黄瑞剑先生，

各市区美术馆、图书馆、市书协、市美协有关领导以及武汉大学广州校友会、武汉大学江门校友会、华南理工大学江门校友会书画社代表等近两百人。

本次开幕式由江门市美术馆馆长王畅怀同志主持，江门市政府机关党组成员、二级巡视员容新荣同志，广东省人民政府文史研究馆副馆长麦淑萍同志以及陈初生教授分别致辞。

陈初生教授为我们江门市美术馆艺术顾问，江门市文化广电旅游体育局副局长柳超球先生代表江门市美术馆向陈老师颁发聘书。

陈教授还向江门市美术馆赠送专门为此次活动创作的《陈白沙诗》六尺书法作品一幅，江门市文化广电旅游体育局副局长柳超球先生代表市美术馆受赠并颁发收藏证书。

本次展览共展出陈初生老师书法与琴铭作品近百幅。作品是陈初生先生长期从事文化研究与艺术创作的缩影。他以其独特的艺术形式和艺术语言，为我们展现了一批有爱国情怀、有时代精神，文化品德高尚、艺术内涵深邃的文化精品，彰显了陈初生先生作为中华传统优秀文化的忠实守望者，对文化艺术事业的不懈追求。

八月三十日"问学徐事——陈初生书法艺术展"在江门美术馆布展中

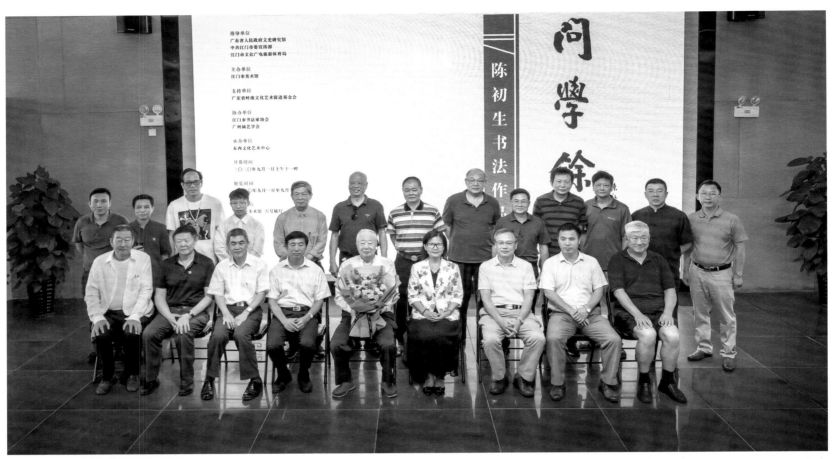

嘉宾领导合影留念

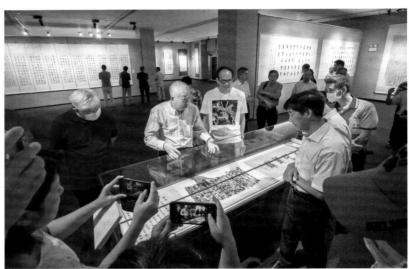

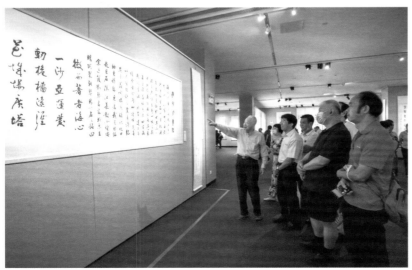

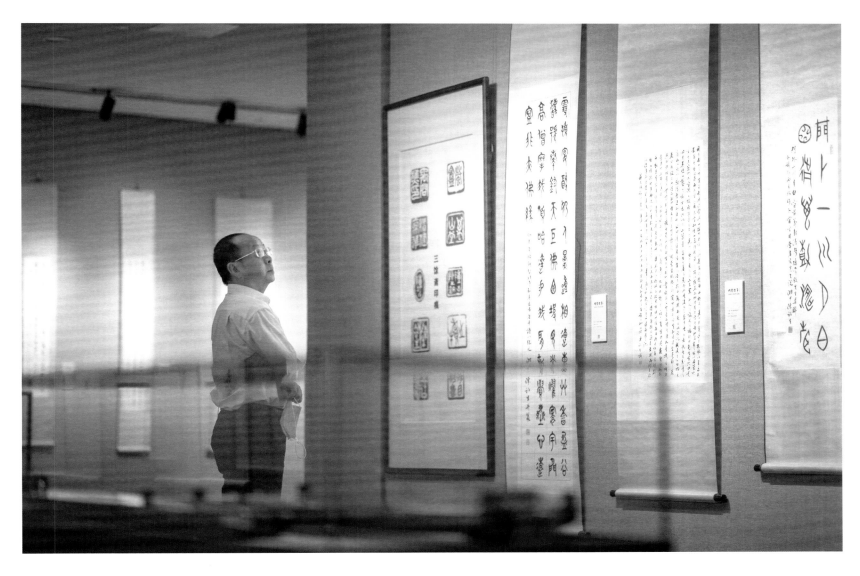

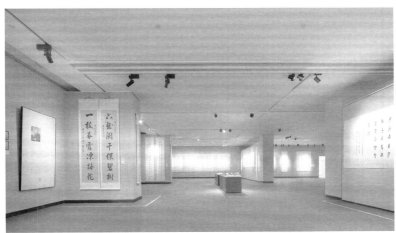

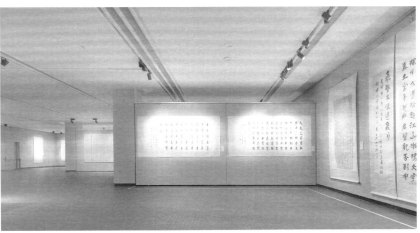

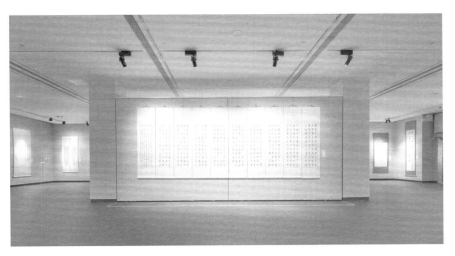

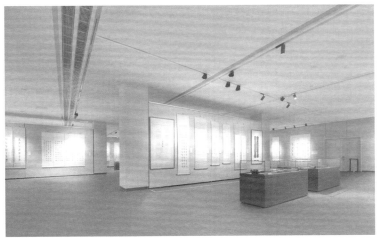

文化人至老时，一般有两个重要心愿，即：刻一部稿，养一房小。刻一部稿，是要将平生所学加以总结，刊印成书留于后世人臧否；至于养一房小，则要看个人爱好，不是每人都有此需求。

陈初生老师是『文革』后中山大学第一届古文字研究生，出于容庚、商承祚二老门下，可谓身出『豪门』。陈老师是新时期古文字研究领域的翘楚人物之一，他这部自订的《三馀斋丛稿》主要收录了其在古文字研究方面的代表著述，他的这些文字全是沉甸甸的干货，没有数十年坐冷板凳的苦功夫根本无从着笔。他在治学之余，又雅好诗词，相较于他深奥难懂的古文字著述，他的诗词更加让人产生亲近感，读来可知他是一个富于生活情趣的人。

当代的书法创作都热衷于追求『形式至上』，当大家都在追求形式至上时，『形式美』往往就会流于花哨，令书法变成了花样百出的『戏法』。在这种氛围中，陈老师的字反而显得『与众不同』了，这种『与众不同』就是他书法的风格。

古人论艺有云：『同能不如独诣』，『独诣』不是要求我们都要去竭尽全力地花样百出，能够『区别』他人就是胜利。近二十年以来，南通画家尤无曲、嘉兴花甲吴藕汀广为世人瞩目，正在于他们的画法不染一点西画的影响，在一片『中西合璧』画法的大潮中，他们纯粹的传统画法反而显出个人的特色，陈老师之书法正与尤无曲之传统画法相合也。

陈老师这部自订书稿的行世，是当代文苑的一件盛事，展卷一过，不忍释目，因与诸友共享之。

容、商二老既是大学者，又是大书法家，作为二老的门生，陈初生老师平生最大的业余爱好恐首推书法。他的字直承二老法书的风味，有继承，也有个人的创获，总体看来是以文人庄重典雅的气息示人，本于朴诚，闲远淡宕，纯是学人手笔。

站在历史的枝头微笑——记著名学者书法家陈初生

文·玥 杉 原载《广州文艺家》二○二○年第一期

陈初生，著名学者、书法家，历任暨南大学中文系古汉语教研室主任、暨南大学语文中心主任、暨南大学艺术中心主任。他是著名大学者容庚的『关门弟子』，在文字学、音韵学、训诂学、语法学和书法等方面都有专深造诣。他是饱学之士，却绝不是学究，他是玩主、藏家，操一手古琴、藏一室古董、吟满纸好诗，如此诗酒琴心俨然保留了传统文人的生活思考方式。师承容庚、商承祚、夏渌、刘赜等恩师，陈初生不仅传承金石之学的衣钵，更将老辈学人的士人风范传承下来。

清代学者龚自珍曾依据不同文化底蕴和人生境界，把书法家分为三等：上等者，通人之士，即把自己生活的意趣、生命的爱愿、灵魂的古拙倾注在书法中，即让学问之光、书卷之味郁于胸中，跃然纸上；中等者，为书家之书，即备有古今书法之法度者；下等者，为当世馆阁之书，即只献媚于官场与世俗之书。陈初生无疑当属上等。

如果说当代美学家如宗白华、李泽厚、刘刚纪等是从哲学本体论高度和整个中国古代思想结构出发去探寻书法文化的特质，那么，陈初生则从艺术实践的角度去体验和探索书法之于人生的意义与意味。

诞吾之地，月光之丘

陈初生一九四六年出生在湖南农村，家里是地道的农民家庭。四岁半那年，陈初生家对面不到两百米的地方建起了一所小学，学校在一个庙里面，里面还有敬菩萨。虽然条件很差，陈初生仍然乐此不疲地往学校跑。『晨钟暮鼓，上午的时候敲钟，下午的时候烧香敲鼓。他们敬菩萨，我们念我们的书。』陈初生回忆。陈初生的家乡有个很优美的名字，叫『月光丘』，庵堂所在的山叫『碧云山』。『在这样的环境下接受教育，现在想起来还是觉得很有诗意，那时的我，可以说是沐浴着共和国的阳光雨露成长起来的。』家乡美好的童年让陈初生念念不忘，后来开始学习古琴，为了纪念这段时光，他把自己的前两张古琴分别命名为『怀月』『凝碧』。

祖父会拉胡琴，父亲爱唱山歌，这样的家庭氛围，孕育了陈初生对音乐的热爱。每当祖父用胡琴拉花鼓调，乡村音乐鼓动心扉。在当时有限的条件下，祖父为陈初生自制了一个简易的胡琴，用毛竹的笋壳叶蒙在竹筒上，以棕丝当马尾，用麻绳当琴弦，相当于玩具琴。后来，祖父还用过猪的膀胱和青蛙皮制作过琴，『猪的膀胱吹起晾干之后，挺有韧

古松图　行草杜甫诗长卷

劲，不易破』。

一九五八年，陈初生考上县里的老牌重点中学涟源四中。读中学期间，热爱诗词的陈初生遇到了第一位给予他丰厚文学滋养的老师严帆程。严老先生当时已经退休，住在学校里，精通诗词格律，陈初生回忆：『晚自习结束后，我就到他寝室里烤火，烤完火要睡觉了，他给我念的我很快就记住了。老人家也很高兴，一边围炉而坐，一边给我讲对联和诗词，当时记忆力好，他给我念的我很快就记住了。一九六一年我填了第一首词，老人家高兴得不得了。』严老先生把陈初生当作自己儿子一般对待，倾囊相授，也将陈初生引进了中国传统文化的大门。

自小涉猎广泛，丰富的人生体验给予陈初生完整的生命教育。他认为，『现代人抓教育，要注意完整性。很多学习都是互相影响的，比如音乐、书法。古代文人讲究琴棋书画，重视全面发展，当官的学问也很好，封建的科举制度有其弊端，但其培养出来的状元大部分是真才实学的。』

师出名门，自成一格

一九六四年，陈初生考上了武汉大学中文系，那时的他已经开始填词写诗了。『但是写字还不得法，不是从「书法」的角度去练习，直到上了大学跟着名师才开阔了眼界，并结缘了古文字。』在武大，陈初生有幸得著名甲骨文学者夏渌和章黄学派的传人刘赜提点，从此开启了与古文字的漫长情缘。

古时文人治学讲究师门，师从章黄学派令陈初生喜不自胜。学生求学若渴，老师博学善书，两人有了无间的默契。于是刘赜传授篆书书法，每笔每画细加指点，所写篆书，逐字批注。陈初生谈到

甲骨文联语轴

门外一川月白窗前万对涛声　孙常叙先生集联
卜辞外两三外作卜窗字用李孝定先生说　湘中陈初生

秦隶《天籁自鸣》扇面

此，感叹道：「老师的点拨与示范，让我醍醐灌顶，真是胜读十年书！」

对于陈初生，刘颐传授技艺的同时，更把文人士大夫之气传给陈初生。已是当时有名书法家的刘颐，墨迹珍贵。为时刻警醒陈初生，刘颐将挂于自家屋中多年的作品《括囊无咎》赠予学生。「括囊无咎」语出《易经》，指口袋收紧不露破绽，意喻谨言慎行，谦逊为人才能不招祸患。这成为陈初生受用至今的金玉良言。

一九七八年全国恢复研究生招考，陈初生考入中山大学中文系古文字学研究专业，师从著名文化学者容庚、商承祚，获文学硕士学位。据陈初生回忆，容庚经常拖着老迈身躯到宿舍看望学生。每次老师来访，学生就在墙上画「正」字记录，结果毕业时发现墙上「正」字竟数不清。后及至容庚去世，陈初生挥笔写下挽诗：「墙头正字应犹在，记得先生数度来。」随后，陈初生历时六月作长文《学者容庚》，一方面纪念名师，另一方面也是提醒自己时常秉承师遗风，做一名「真君子」。

在容庚、商承祚等老教授的指导下，陈初生遍临甲骨文两周金文及战国秦汉简牍帛书。二十世纪七十年代，马王堆汉墓发掘出一本西汉早期的《老子》甲本隶书，其字体特点若篆若隶，非常生动，陈初生印象很深，因为商承祚老先生上课时讲过：「隶书的出路在秦隶！」商老的敏锐来源于罗王学派对新的出土材料的重视，根据

王国维提出的二重证据法，一个是文献证据，另一个是地下文物出土证据，需两个都有才比较可靠。而商老本身也是全国最早用秦隶来创作书法的。「我对篆书的结构比较了解，对很多东汉的隶书碑帖都临摹过，用粗头的炭笔磨了一个星期，原来结构是篆书，笔法与东汉隶书差不多，后来一写居然与古人暗合，惊觉原来古人就是这么写的，一下子开心得不得了。」自此，陈初生形成了自己的独特书风：金文古雅淳厚，富有金石韵味；隶书若篆若隶，复古法却又不与前人雷同，自有初生风范。

书生本色，学者风范

一九八一年，陈初生到暨南大学任教，自此毕生以教学和研究古文字学为主要工作。他安居大学，静心学术，数年夙兴夜寐编著扛鼎之作《金文常用字典》，在恩师容庚编纂金文字形的基础上，还补充了音、义，取舍严谨、述中有作，被学术界誉为「至今为止仍是一部实用的古文字字典」。法国的游顺钊评价「堪称楷模」「一本真正的字典」，认为其中既有传承也有创新。

早在读古文字研究生的时候，陈初生就感觉到古文字研究的工具书还不够，学术界当时除了容庚先生的《金文编》之外，其他的工具书还严重缺乏，而且体例上大多是字形，没有音跟义，是『字书』，还不是『字典』，陈初生根据学术研究及其用法，认为应该把音跟义加进去，这是一种大胆创新，同时又有严谨的学术依据。《金文常用

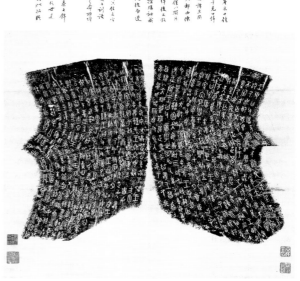

题西周《毛公鼎》轴

字典》一经问世，便荣获中国社会科学院青年语言学家奖、中国新闻出版署首届辞书奖。更为难得的是，全书六十五万字，全部是陈初生手写而成，单那工整之极的蝇头小楷，就不能不叫人惊叹。

编著《金文常用字典》时陈初生年近四十，正是一个人精力最旺盛的时候。『每天大概睡三四个小时，精神很亢奋，后面是一张单人床，前面是一张办公台，我在台上摆一个斜面的架子摆上各种材料，十几本书，坐在床上埋头写作，累了鞋子也不脱就倒在床上睡觉，醒来又继续写。』陈初生回忆。

辛苦的努力获得了学界的认可。该书由曾宪通老先生审校把关，反映了当时学术界众人的智慧。『我字典里面一千个字基本是铁板钉钉，这也是受到容庚先生严谨治学的影响，《金文编》人家有不同意见或学术尚未承认的，就作为附录。』陈初生认为，编字典的人胸怀一定要宽阔，字典一定要有典范性，这就是学术基因和治学方法，也是老师留下来的宝贵遗产。『比如容庚先生的《金文编》现在还可以继续编，容老没来得及做的，我们就继续做下去，我们做不下去了，我们的学生也可以继续做下去。』陈初生将这种严谨的治学方法延伸至书法，『书法一

荣祝教师节

为人师表

中文系陈初生

金文《为人师表》轴

定不能写错字，宁缺毋滥，比如石鼓文有一些缺失，我就把它记起来，不能乱补的。」

在担任暨南大学语文中心主任时，陈初生萌发了创办艺术教育中心的愿望。一九九二年，暨南大学开设中国文化艺术中心。当时，全国综合性大学开设艺术教育尚属少数。暨南大学艺术中心为之后的艺术学院打下了前期基础，他引进的曹宝麟、何思广、方楚乔、陈志平、谢光辉等教师，后来都是艺术学院的中坚分子。香港的饶宗颐先生、省领导吴南生等都加以支持。陈初生也一直被视为暨南大学艺术教育的奠基人。

谈及教育，陈初生严肃地说：「对孩子要求严格是好的，但是注意一定要保护好小孩的积极性和自尊心。如果你伤了他的心，再厉害也没用。所以我教书是很严格的，但学生不恨我，不讨厌我，因为我的心是好的。」简单的话语中，蕴含着丰富的教育思想。

问学馀事，初心不改

陈初生号「三馀斋主」，「三馀」者，是勤耕不辍之意。《三国志·董遇传》有言：「董遇言为学当以三馀，日冬者岁之馀，夜者日之馀，阴雨者晴之馀也。」意思是，冬天是一年中的闲余，夜里是一天的闲余，阴雨天是平时的闲余，要善于利用这『三馀』勤奋读书。「于我而言，主业是学术研究和教学，书法是「馀」事，需要用休息时间下「笨」功夫去学好。」

即使是『馀』事，陈初生这些年来青灯相伴初心不变，把它做到了极致。

二〇一〇年，广州城市新中轴线建设完毕，遍请书法家为「花城广场」碑石题字。陈初生应邀命笔，用秦隶的风格

以简化字书写，被遴选得中，勒石立于现在的花城广场，成为广州城市新中轴线上的一道风景。陈初生说：「我想，广州是一个国际化大都市，外国人可能不认识繁体的『广』字，简体的『广』字很好认。所以我仔细思考，还是结合实际，用了大家易

乙酉端月

湘中陈初生

窗開千里月
硯洗一溪雲

秦隶五言联

懂的秦隶书体，用简体字书写，稍有中文水平的人都认识。

二〇一二年，人民大会堂全国人大常委会会议厅『人民万岁』鼎铸成，并正式陈设，宝鼎上方正中刻的『人民万岁』印章和鼎内壁铭刻的九十五个金文便是由陈初生书写，一时间传为佳话。

位于白云山九龙泉摩星岭的广州碑林，高二至三米，内容为清朝一名诗人所作的诗词，是陈初生受命以金文书写、镌刻而成。

二〇一三年，武大一百二十周年校庆，陈初生受命为母校所作『自强、弘毅、求是、拓新』八字刻石，记载了武大的一段历史，至今立于武大校园内勉励着后来学生。

习琴是另一件『馀』事。古人弹琴寄托情感，琴乐里头有情感的东西，或斗志昂扬，或阴郁哀婉，琴韵有音韵、节奏，有如行云流水一般的韵律；书法也是一样，有浓淡轻重、起承转合，哲学原理是一致的。从暨南大学教授岗位上退休后，陈初生开始向岭南古琴名家谢导秀学习古琴，近十年来日日习琴，藏琴并制琴铭，挖掘整理手钞岭南古琴文献《琴学汇成》。每逢高朋毕至，兴之所至，陈初生便演奏几曲。他认为，弹奏古琴是『与古人对话，与自己对话』。至今他已收藏古琴六十余张……

『古琴是诗书篆刻的文化载体，能反映一个文人学者的心志。』陈初生直言，『琴铭应该是我下了功夫的，是诗经的传统，要写出古韵』。

陈初生把自己的这些雅好打了个比方……『很多知识都是融汇而成一体的，吃饭的时候，吃鱼、吃大米、吃肉，都是单向的。但是发挥作用的时候，到底哪个起作用，讲不清楚的。学习的时候，都是按学科分类的，但运用起来需要触类旁通。』

美国作家本杰明·拉什《站在历史的枝头微笑》：『人活着，最要紧的是寻觅到那片代表着生命绿色和人类希望的丛林，然后选一高高的枝头站在那里观览人生，消化痛苦，孕育歌声，愉悦世界。』陈初生是一个诗性的人，对于他来说，他早早找到了心中的乐园，并将毕生精力投入中华传统优秀文化中，投入可以将宇宙的和谐、生命的律动和心灵的节奏有机地结合在一起的中国艺术，活出他生命的洒脱、意趣与空灵，以诗意的栖居为人类当代生活方式提供了一种新的可能，为这个现实世界带来一种既古老又现代、既平凡又不凡、既纯粹又丰富的文化样本。

邹炯文　读陈初生《三馀斋丛稿》

陈老师：我拜读大著《三馀斋丛稿》后，感动、激动、佩服，亦感恩您将我师生展《序》置大著中，亦在《年表》中。感动之后，乃提笔写此俚句，冗长而不尽意。自叹学浅笔拙。大胆发来，呈先生指正，一哂！

读《三馀斋丛稿》后

三馀斋稿钜煌煌，六百七十加四叶。初生陈子真学人，六部为丛光晔晔。凤凰飞出月光丘，巡天航海有奇楫。

武大中文始立身，容商接引登峰业。《金文字典》非凡典，释古钩沉见新法。三代文字如天书，万千士子心胆怯。

先生大志破玄机，寂寞潜行开智闸。语言文法变孳多，端赖先生勤稽核。诸篇论文考析详，只恐今人读不识。

序跋为之免俗难，借坛论道细求索。指陈得失点迷津，仙槎渡人姑射跃。演讲原是师者长，娓娓道来启后学。

岭南书法史光辉，如数家珍陈卓荦。诗联遵古出新猷，字句清新质且逸。掇联妙洽『中山王』，宋词联袂拈奇匹。

古琴自古有承传，退休教授头仍磕。藏琴六十有馀床，自撰琴铭自刻拓。先生自幼爱挥毫，篆隶楷行草通习。

有缘拜入容商门，金文秦隶韵而熠。『人民万岁』巨鼎成，吉金雄峙千秋立。多少书家偏怪异，先生独向周秦汲。

境界原由修养来，变通学问陶钧力。人书俱老幻生奇，万殊一象仙株植。学人之字格清高，书脉源流传法式。

先生笔墨随时代，诗情画意非虚饰。赞语酷评《附录》中，名家巨眼多推重。平生成就汇稿丛，六峰拥秀恒高耸。

先生德艺并双馨，俚句冗长难赅总！

陈初生主要学术及艺术活动年表

一九四六年，丙戌，一岁

农历五月二十三日出生于湖南涟源伏口小木桥月光丘，后自号『月光丘子』。父亲陈普卿，母亲熊普英。

一九五八年，戊戌，十二岁

毕业于伏口完全小学。

一九六四年，甲辰，十八岁

毕业于湖南涟源第四中学。

一九六九年，己酉，二十三岁

毕业于武汉大学中文系。

一九七〇年至一九七八年

任教于华南师大附中。

一九七八年，戊午，三十二岁

十月，考入中山大学中文系古文字学研究专业，导师容庚、商承祚教授。

一九八〇年，庚申，三十四岁

撰《谈谈合书、重文、专名符号问题》，发表于《中山大学研究生学刊》（文科版）第二期，是为正式发表学术论文之始。

一九八一年，辛酉，三十五岁

撰硕士论文《试论西周金文主谓句式的发展》，经答辩通过，获文学硕士学位。是年入暨南大学中文系任教。

一九八三年，癸亥，三十七岁

五月，《高中语文疑难解释》（合作）出版（广东人民出版社）。

本年，撰《早期处置式略论》，发表于《中国语文》一九八三年第三期。是年被评为讲师职称。

一九八四年，甲子，三十八岁

九月，西安，中国古文字学研究会第五届学术研讨会。

一九八五年，乙丑，三十九岁

九月，以金文对联入展郑州『国际书法展览』，从此步入书坛。

十月，《高中文言文疑难语句集解》（合作）出版（中山大学出版社）。

一九八六年，丙寅，四十岁

六月，论文《稻需考》发表于中华书局《古文字研究》第十三辑。

九月，山东长岛，中国古文字学研究会第六届学术研讨会。

十一月，广州，金文对联入展『纪念孙中山诞辰一百二十周年中外书法家作品展览』。是年破格擢升为副教授。

应聘为广州军区老干部大学书法系兼职教师。

一九八七年，丁卯，四十一岁

一月，四川自贡『国际恐龙灯会书法展览』。

四月，《金文常用字典》出版（陕西人民出版社）。

六月，山东济南『孔孟之乡书法展览』。

十月，河南郑州，金文对联入展『全国第三届书法篆刻展览』。

十月，吉林长春，中国古文字学研究会第七届学术年会。

一九八八年，戊辰，四十二岁

九月，《金文常用字典》获中国社会科学院青年语言学家奖二等奖。（一等奖空缺）

十一月，《金文常用字典》获北方十五省市哲学社会科学优秀图书奖。

一九八九年，己巳，四十三岁

论文《上古见系声母发展中一些值得注意的线索》，发表于湖南师范大学《古汉语研究》一九八九年第一期。

四月，安徽阜阳『现代中国书法名家作品展』。

七月，论文《金文字典编纂的继承与发展》，发表于广东人民出版社《暨南大学青年学者论文集》。

八月，论文《说「局」》，发表于《广东民族学院学报》一九八九年第三期。

九月，北京，《商周古文字读本》（合作）出版（语文出版社）。

十月，湖南大庸，全国首届古汉语学术研讨会。

十一月，杭州，中国语言学会第五届年会。

一九九〇年，庚午，四十四岁

一月，为《暨南学报》题写刊名。

二月至四月，与揭阳画家郭笃士在广州集雅斋、揭阳县博物馆、汕头市文联展厅、暨南大学图书馆举办书画联展。

六月，为揭阳『余凤生画展』作序。

七月六日，广东电视台《艺术长廊》栏目首次播出专题片《精研深究·镕古铸今——陈初生的书法艺术》。

十一月，江苏太仓，中国古文字学研究会第八届学术研讨会。

十二月，广州美术馆，篆书参展『第一届中韩青年书法交流展』。是年任暨南大学语文中心主任。

一九九一年，辛未，四十五岁

二月，《陈初生书法选》出版（暨南大学出版社）。

四月，论文《论上古汉语动词多对象语的表示法》，发表于《中国语文》一九九一年第二期。

九月，北京，第二次全国汉字问题学术研讨会。

十月，广州，『中国书法艺术博览会·全国书法作品邀请展』。

十二月，论文《古文字学与汉字现代化》，发表于《语文建设》一九九一年第十二期。

一九九二年，壬申，四十六岁

一月，广州，书法参展『中华百绝博览会』，为纪念邮封题词，由曲德敬策划，著名邮票设计家雷汉林、曹鸿平、许彦博、王振华共同设计的博览会纪念封题词，并为集邮爱好者签封。

四月，常州，『当代名家书画邀请展』。

五月，《金文常用字典》（台湾版）出版（台湾复文书局）。

六月，广州、台湾，书作入展『粤台书法联展』。

八月，论文《奉福考》，发表于中华书局《古文字研究》第十九辑。

十二月，南京，中国古文字学研究会第九届学术研讨会。是年《金文常用字典》获中国新闻出版署首届辞书奖，被评为享受国务院特殊津贴专家，升为教授。创建暨南大学中国文化艺术中心，担任主任。

一九九三年，癸酉，四十七岁

二月，台湾台南，中华艺术中心『大陆·台湾地区·日本书画联合大展』。

五月，惠州，广东省中国语言学会学术研讨会。

十二月，广州，『纪念毛泽东主席诞辰书法展览』。

十二月，论文《古文字形体的动态分析》，发表于《暨南学报》一九九三年第一期。

一九九四年，甲戌，四十八岁

六月，广东新会景堂图书馆，『陈初生书法展览』。

八月，广东东莞，纪念容庚先生百年诞辰中国古文字学研讨会。

十月，新加坡，『国际书法交流展』。

十一月，广州，『当代中国学人书法展览』。

一九九五年，乙亥，四十九岁

一月，《唐诗绝句五体钢笔字帖》（合作）出版（广东高等教育出版社）。

一月，论文《古文字材料校勘刍议》，发表于《暨南学报》一九九五年第一期，后又收入中华书局《李新魁教授纪念文集》。

六月，《唐人绝句六体硬笔字帖》（合作）出版（广东旅游出版社）。

十月，北京，九五国际书法史研究会。

十月，广州，纪念中国抗日战争、世界反法西斯战争胜利五十周年『粤港爱国诗词书法展览』。

十一月，武汉，全国高等院校书画教学研讨会。

十一月，北京，篆书入展『全国第六届中青年书法篆刻家作品展』。

一九九六年，丙子，五十岁

一月，以论文《青铜器铭文中的传意障碍》参加澳门『语言与传意国际学术研讨会』。香港海峰出版社《语言与传意》六月正式出版。

五月，《金文八条屏·正气歌》获广东省鲁迅文艺奖书法奖。

六月，安徽淮北，『当代书法名家楹联邀请展』。

十月，北京，中国人民革命军事博物馆『纪念红军长征胜利六十周年书画展』。

十月，广州，『纪念孙中山先生诞辰一百三十周年书画展』。

十月，广州，『中国炎黄文化研究会纪念红军长征六十周年书画展』。

十一月，『广东省纪念孙中山先生诞辰一百三十周年书画展』。

十二月，贺广州城庆，迎香港回归『岭南书画作品展览』。

一九九七年，丁丑，五十一岁

三月，广东省书法界『朝霞工程』广东省优秀中青年书法家八人作品展。

六月，广州，『纪念鲁迅在粤港七十周年书画展』。

六月，『颂祖国、庆回归』楹联大赛纪念奖。

六月，『暨南大学迎香港回归书画作品展』。

七月，『回归颂中华诗词大赛获奖作品诗书画展』。

八月，随国务院侨办代表团赴美国旧金山、洛杉矶访问，在伯克莱大学学术演讲，即席挥毫。

九月，湖南湘潭，迎香港回归纪念齐白石老人逝世四十周年『当代中国书画名家精品展览』。

一九九八年，戊寅，五十二岁

一月，广东省文联授予『广东省优秀中青年文艺家』称号。

一月，论文《殷周青铜器铭文制作方法平议》，发表于《暨南学报》一九九八年第一期，后又收录入广东人民出版社《容庚先生百年诞辰纪念文集》及中国社会科学出版社《中国八五科学研究成果选》。

六月，七律《梅州行》五首，发表于《诗词报》一九九八年六月第十一期。

九月，广州，『广东省改革开放二十周年书法展』。

十二月，书法作品入编广东省文史馆《千秋中华魂》一书出版（广东教育出版社）。

一九九九年，己卯，五十三岁

一月，秦隶中堂入展『粤港澳书法交流展』。

五月，辅导李嘉朋同学篆书对联参加全国艺术节获二等奖，本人获园丁奖。

六月，秦隶对联，发表于广东省文史馆《岭南文史》杂志一九九九年第二期。

六月，参加『中韩第二回书法交流展』。

八月，旧体诗二十二首，发表于湖南《娄底诗刊》。

八月，为暨南大学书金文横披『高山仰止』赠荣毅仁国家副主席，荣毅仁副主席时任暨南大学名誉董事长。

八月，安阳，纪念甲骨文发现一百周年『海内外甲骨文书法展览』。

十月，秦隶斗方入编《成语连环八百阵书法大典》（金城出版社）。

十月，『京粤楹联展』。

十月八日至十七日，应台湾桃园县书协邀请，随广东省代表团访问台北、桃园、台中、台南、高雄、花莲、台东等地。此为大陆书法团体访问台湾之先行者。

十月，论文《古文字书法与古文字材料的校勘》，收入岭南美术出版社《书艺》卷二。

十一月，暨南大学艺术中心教师作品展。是年应聘为中国诗书画研究院岭南分院（后为东莞诗书画研究院）艺术顾问。

二○○○年，庚辰，五十四岁

二月，被选为广东省书法家协会副主席。

十二月，秦隶自作诗扇面，收入《广东省首届扇面书法小字展作品集》（花城出版社）。

十二月，行书圣教序句收入《佛教二千年诗书画展》（岭南美术出版社）。

二〇〇一年，辛巳，五十五岁

六月，广东省书法理论研讨会。

八月，梅州、雁南飞茶田名家书画集《墨彩茶韵》。

九月，招收第一届书法硕士研究生，同时招收首届书法研究生课程进修班。

十月，参加广东省书法代表团访问韩国，任副团长。

十二月，担任广东省书法家协会教育委员会主任。

二〇〇二年，壬午，五十六岁

五月，为『暨南大学中国文化艺术中心首届书法研究生课程进修班学员书法汇报展』作序。

七月，『中南五省书法联展』。

九月，招收第二届书法硕士研究生。

九月，为罗光国《中华诗词三字经》作序（湖南文艺出版社）。

十二月，《陈初生书法集》出版（岭南美术出版社）。是年被中国书法家协会授予『德艺双馨』会员称号。

本年，《从 (几) 字考释看近义偏旁通用规律在古文字考释中的应用》一文发表于中华书局《古文字研究》第二十四辑。

二〇〇三年，癸未，五十七岁

五月，为《毛公强书法集》作序（国际文化出版公司）。

七月，《新编八体千字文》（合作）出版（岭南美术出版社）。

八月，广州、韩国光州，『中韩书法交流展』。

八月，随广东省文联采风团赴西藏采风。遍游拉萨、拉木错、日喀则、林芝等地。

九月，广东省抗非典美术书法摄影作品集《生命礼赞》（岭南美术出版社）。是年任中国书法家协会教育委员会委员。

二〇〇四年，甲申，五十八岁

一月，《金文常用字典》（修订本）出版（陕西人民出版社）。

一月，为《邹炯文师生书法展》作序。

五月，粤港台书法交流展。

七月，为谢光辉《乐石斋书印初编》作序（美意世界出版社）。

二〇〇五年，乙酉，五十九岁

一月，珠海桂山岛文天祥广场碑刻集《碧海丹心》。

一月，受聘广州艺术博物院特聘研究员。

四月，特邀入编《全国书法艺术大赛冼夫人奖作品集》。

五月，广州日报社《百名书画家艺术扶贫作品集》。

六月，陈初生自书《三馀斋诗词联语》（美意世界出版社）。

八月，为《戴权篆刻》作序（中国艺术出版社）。

八月，韩国光州，「中韩书法交流展」。

二〇〇六年，丙戌，六十岁

五月，湛江博物馆，「陈初生书法展」。并应邀到湛江师范学院演讲。

六月，弘扬荔枝文化《全国百位书法名家精品集》出版（岭南美术出版社）。

八月，《陈初生临石鼓文》出版（美意世界出版社）。

十月，珠海博物馆，「陈初生书法及收藏展」。

十二月，为胡天民《凝碧画缘》作序（岭南美术出版社）。

《艺坛》本年第四期发表怀湛《古雅风神的现代芭蕾——暨南大学陈初生教授秦隶赏析》。《诗词》报本年第八期发表苏美华《茶香书香翰墨香——著名学者、书法家陈初生访谈》。是年任中国书法家协会教育委员会副主任。

二〇〇七年，丁亥，六十一岁

一月，受聘为广州艺术博物院艺术顾问。受聘为广州书画专修学院特聘教授。

五月，从暨南大学艺术学院退休。

五月，被聘为广东省人民政府文史研究馆馆员。

六月，《陈初生作品集》出版（人民美术出版社）。

六月，广州书画专修学院『教师书画国画作品展』。

七月，为《何滌书法集》作序（岭南美术出版社）。

七月，《百战百胜——全国百家书法选集》出版（中国文艺出版社）。

八月，参与编辑《容庚法书集》，并撰长文《学者容庚》（中华书局出版）。

九月，长沙，『首届全国湘籍知名书画家回乡作品展』。

十月，《京粤港三地书法家庆祝香港回归十周年大型笔会作品展》（花城出版社）。

十月，《湘商》杂志发表《陈初生的艺术世界》一文。

十月，秦隶对联入编《长沙百咏》书法卷出版（岳麓书社）。

十二月，担任『全国第九届书法篆刻作品展览』监审委员会副主任。

二〇〇八年，戊子，六十二岁

一月，为广州军区老干部大学《学员书法作品集》作序。

三月，任广东省人民政府文史研究馆书法院院长。

五月，武汉、东京，『第十九届中日友好自作诗书展』。

六月，率广州书画专修学院书法高研班学员到华东地区采风。

六月，《湘商》杂志发表《陈初生的艺术世界》一文。

九月，《笔歌墨舞三十年——纪念广州改革开放三十年诗书画集》出版（岭南美术出版社）。

十月，深圳，『全国篆书名家作品邀请展』。

十一月，《中国书法》杂志第十一期，发表陈志平《书生依旧嶙峋骨铁砚勤磨发浩歌——陈初生书法小记》一文，并附作品三幅。

十一月，参与策划纪念琴学大师杨新伦先生一百一十周年诞辰暨弘扬岭南琴文化系列活动，并主编《琴诗书印》作品集（美意出版社）。

十一月，为王世国《中国历代书法家评述》作序。

十二月，受聘为广东文史学会理事。

十二月十日，厦门，参加第四届『全球华人老将军文化联谊活动』，书丈二匹横幅金文『和为贵』，上有几十位老将军见证签名。

二○○九年，己丑，六十三岁

三月，受聘为广东书法院艺术指导委员。

三月，为《谷有荃书法集》作序。

四月，洛阳，中国二○○九世界集邮展览『千人千邮』展（特邀）。

五月，为《樊中岳书法篆刻集》作序。

六月，『风雨同舟共谱新篇——广东统一战线纪念改革开放三十周年书画展』。

七月，广东雷州，参加中国书法进万家——雷州行系列活动。

七月，率广州书画学院高研班学员赴晋北采风。

八月，为《邓祖颉书法篆刻集》作序。

八月，澳门，『庆祝中华人民共和国成立六十周年暨澳门回归十周年全国文史研究馆书画展』。

八月，广东画院，湖南省文化厅主办『湖南书画名家作品展』。

九月，『庆祝中华人民共和国成立六十周年广东省书法大展』。

十月，出版《陈初生书法集》（海天出版社）。

二○一○年，庚寅，六十四岁

四月十三日至十八日，北京，篆书对联入展『翰墨风华——京粤陕文史研究馆中国书画作品展』。

四月，隶书入选《庆祝广东省人民代表大会设立常委会三十周年书画作品集》（岭南美术出版社）。

五月，为广州新建『花城广场』题石。

二○一一年，辛卯，六十五岁

二月，书法作品一组入选《中国当代书法名家》一书（中国文联出版社）。

四月，旧体诗一组入选《馀事集——中国当代教授诗词选》（中山大学出版社）

五月十三日至十八日，在深圳宝安区群众文化艺术馆举办『陈初生书法艺术展』。

十月，《中国国际航空》杂志发表作品一组专题介绍。

二○一二年，壬辰，六十六岁

三月，受命为人民大会堂全国人大常委会会议厅『人民万岁』鼎书写铭文，作长诗《国鼎歌》。事后《广州日报》《书法报》

《上海铁道杂志》《陕西艺术报》《中国收藏报》《海峡画报》等多家报刊相继报道。

二〇一三年，癸巳，六十七岁

三月，为佛山石景宜、刘紫英伉俪文化艺术馆书写《石景宜家训》，载汉荣书局《石景宜、刘紫英伉俪文化艺术馆十五年馆庆纪念》一书。

七月，篆书朱次琦联入选《中国梦·美丽天河书画摄影集》（中国文艺家出版社）。

八月，金文对联入选第十九回『韩中书法交流展』（中国广州、韩国光州）。

十月，书法作品九幅入选《广东省书法家协会顾问作品集》。

十二月，为广州军区将军书法院《纪念毛泽东同志诞辰一百二十周年将军书法长卷》作序。

十二月，书法作品入选『浓墨重彩谱新章——广东省文史馆建馆六十周年书画展』。

二〇一四年，甲午，六十八岁

三月，秦隶中堂入选广东人文艺术研究会《古诗今画古画今题·广东名家诗书画集》。

八月，主编广东省文史馆书法院《光明行——咏灯诗词书法集》（岭南美术出版社）。

九月，自撰篆书羊城花会联入选中央文史馆首届《中华诗书画展作品集》（中华书画家杂志社）

九月，应邀到湖南娄底参加湖南省第十二届运动会『中国梦·省运情』名家书画展暨千幅作品书法作品赠省运冠军活动，创作书法作品多幅。

十月，母校武汉大学建校一百二十周年大庆，受命书写校训『自强、弘毅、求是、拓新』，刻于武大校门内广场。

十二月，主编广东省文史馆书法院《强国梦·丝路情书法展览作品集》（中国文艺家出版社）。

二〇一五年，乙未，六十九岁

一月，撰书秦隶对联参加『曾宪通教授八十庆寿书法展』。

五月，陈初生手钞点校清人何斌襄《琴学汇成》四册出版（华南理工大学出版社）。

五月二十三日，在娄底举办『梦里家山——陈初生书法艺术回乡展』。

本年《中山王器铭文集联》（与莫非合作）出版（岭南美术出版社）。陈初生自撰自书《三馀斋琴铭》出版（华南理工大

学出版社）。

二〇一六年，丙申，七十岁

五月至九月，行书《国鼎歌》参展『第二十七回日中友好自作诗书交流展』，日本东京，山东济南。

八月，广东云浮，十月韩国光州，十一月韩国金州，秦隶中堂参展『二〇一六中韩书法交流展』。

八月，篆书『人民万岁』入展『南方气派——岭南八家邀请展暨 289 艺术作品展』。

九月，广东岭南活力非遗艺术馆主办『南风雅韵·文心雕琴——岭南古琴文化图片展暨陈初生琴铭艺术展』。展出陈初生收藏并作铭的古琴五十六张。

十二月，秦隶行书作品二幅参展『广州书画院专修学院教师精品展』。

十二月，行书秦隶中堂二幅参展广东省文史馆、政协中山市委纪念孙中山先生诞辰一百五十周年书画展。

二〇一七年，丁酉，七十一岁

一月至十月，审订《秦光明篆书唐诗》及论文《关于篆书唐诗用字的几点说明》，并作序。是书二〇一八年四月由中山大学出版社出版。

五月，上海自作诗长征三首，秦隶二屏，参展国务院参室中央文史研究馆主办之『文史翰墨——第二届中华诗书画展』。

六月，自作诗篆书中堂参展广东省文史馆、广州市文史馆『庆祝香港回归祖国二十周年书画展』。

九月，《陈初生书法集》由花城出版社出版（广东省文史馆编馆员艺库）。

二〇一八年，戊戌，七十二岁

九月，古琴《曹溪禅韵》（与陈一民、刘笔华合作）参加『中国工艺美术双年展』（北京）。

十一月，娄底美术馆专设『陈初生艺术陈列室』，展出陈初生捐赠的创作及收藏书画作品一百零八幅。

十二月，秦隶中堂入藏成都杜甫草堂博物馆，刻碑并收入《杜甫千诗碑·当代杜诗书法篆刻作品集》。

十二月二十七日，广东电视新闻频道《南粤群贤》专题播出《青灯苦雨潜心学术百次推敲京华论鼎》（陈初生）。

二〇一九年，己亥，七十三岁

六月，《三馀斋丛稿》由岭南美术出版社出版。

六月二十一日，『问学馀事——陈初生书法艺术展』在广州艺术博物院举行。

八月二十一日，『问学馀事——陈初生书法艺术展』在东莞市长安图书馆、饶宗颐美术馆举行。

十一月十二日，『问学馀事——陈初生书法艺术展』在澳门城市大学艺术馆举行。

十一月二十日，篆书作品参加中央文史馆举办的『中华文化四海行走进广东展』。

十二月十五日，『问学馀事——陈初生书法艺术展』在湛江市 45 号美术馆举行。

二〇二〇年，庚子，七十四岁

二〇二〇年第一期《广州文艺家》杂志《广州文艺百家》栏目封面人物介绍陈初生。

二〇二〇年第四期上海《世纪》杂志封三《名家书画》专栏介绍陈初生。

六月三十日，隶书、行书作品各一幅参加『粤风陇韵翰墨情——广东甘肃文史馆馆员书法作品联展』。

七月，为广东龙川『赵佗故城』题写匾额。

七月十五日，行书作品参加『同舟共济艺起战疫——广东省抗击疫情主题书法作品展』。

九月，《问学馀事——陈初生书法展作品集》由岭南美术出版社出版。

九月，『问学馀事——陈初生书法艺术展』在江门美术馆举行。

二〇二〇年九月　陈初生自订于三馀斋

后记

去年六月，广东省人民政府文史研究馆在广州艺术博物院为我举办了『问学余事——陈初生书法作品展』，岭南美术出版社同时出版了我的学术论文、演讲、题跋、诗词联语及书法铭刻汇编《三余斋丛稿》。这可以说是我数十年从事教学、科研及艺术创作的总汇报。

展览由广东省文史馆主办，暨南大学、广东省文联、广州市文联、广东省书法家协会联署支持，中央文史研究馆书画院南方分院承办。开幕式隆重热烈，观众踊跃。文史馆麦淑萍副馆长主持开幕式，文史馆张小兰馆长、中国书法家协会副主席陈永正教授、广东省书法家协会主席张桂光教授的致辞对我奖勉有加，多家传媒予以报道，使我非常感动。这个展览是我来到广东五十年来，在广州市举办的首次个人专场展览，共展出我历年创作的篆、隶、楷、行、草各体书法作品一百余件。内容除历代名家诗文以外，我自己创作的诗词联语也占有很大比例。值得一提的是，其中我为自藏古琴撰书镌刻的琴铭，给观众留下了较为深刻的印象，这正是我二〇〇七年进入文史馆后十余年的重要收获。其后，又陆续应邀在东莞市长安图书馆、饶宗颐美术馆澳门城市大学艺术馆、湛江市45号艺术馆巡回展出。原定在今年二月份在江门市美术馆展出，由于突发冠状病毒疫情，没有如期举行。一直推到九月才完成计划。

我要特别感谢文史馆的几位领导：张小兰馆长、陈小敏巡视员、麦淑萍、庄福伍副馆长、魏健处长和梁伟智同志是这次活动的具体筹办人，伟智同志还是本书的实际组编者。他们的敬业精神，尤其令我难忘。

本书的出版，得到了广东省岭南文化艺术促进基金会的大力资助，特致以衷心的感谢！

老马犹能自奋蹄。我还要好好学习，继续为文史研究略尽绵力。

陈初生 二〇二〇九月年于广东省文史研究馆